高等院校艺术设计类专业系列教材

展示陈列
设计原理与实战策略

蒋松儒　姜慧之　编著

清华大学出版社
北京

内容简介

展示陈列设计是艺术设计类专业学生的必修课程，涉及空间规划、视觉传达、商品陈列等知识。本书通过梳理展示陈列活动的历史脉络，分析展示陈列设计的原理，围绕空间、照明、色彩、版面等专项设计中的视觉创意与表现手法，结合各设计要素，对展示陈列知识进行重点剖析和概括总结，通过理论与方法的详细论述来指导具体的设计实践。本书共8章，对展示陈列的设计方法进行细致深刻的分析，并精选了大量时代性与创新性突出的案例，强调理论与实践的互动，注重知识性、创新性、实践性和可操作性的结合。

本书可作为高等院校艺术设计类专业的教材，也可作为广大从事展示设计、视觉传达设计、环境设计工作人员的参考书。

本书封面贴有清华大学出版社防伪标签，无标签者不得销售。

版权所有，侵权必究。举报：010-62782989，beiqinquan@tup.tsinghua.edu.cn。

图书在版编目(CIP)数据

展示陈列设计原理与实战策略 / 蒋松儒，姜慧之编著. 一北京：清华大学出版社，2022.7（2024.1重印）
高等院校艺术设计类专业系列教材
ISBN 978-7-302-60621-5

Ⅰ.①展… Ⅱ.①蒋… ②姜… Ⅲ.①陈列设计一高等学校一教材 Ⅳ.①J525.2

中国版本图书馆CIP数据核字(2022)第064523号

责任编辑：李 磊
封面设计：陈 侃
版式设计：思创景点
责任校对：马遥遥
责任印制：杨 艳

出版发行：清华大学出版社
网　　址：https://www.tup.com.cn, https://www.wqxuetang.com
地　　址：北京清华大学学研大厦A座　　邮　编：100084
社 总 机：010-83470000　　邮　购：010-62786544
投稿与读者服务：010-62776969，c-service@tup.tsinghua.edu.cn
质 量 反 馈：010-62772015，zhiliang@tup.tsinghua.edu.cn

印 装 者：三河市天利华印刷装订有限公司
经　　销：全国新华书店
开　　本：185mm×260mm　　印　张：9.5　　字　数：254千字
版　　次：2022年7月第1版　　印　次：2024年1月第2次印刷
定　　价：59.80元

产品编号：084662-01

高等院校艺术设计类专业系列教材

编委会

主　编

薛　明
天津美术学院视觉设计与手工艺术学院院长、教授

副主编

高　山　庞　博

编　委

陈　侃	曾　丹	蒋松儒	姜慧之	李喜龙	李天成
孙有强	黄　迪	宋树峰	连维建	孙　惠	李　响
史宏爽					

专家委员

天津美术学院副院长	郭振山	教授
中国美术学院设计艺术学院院长	毕学峰	教授
中央美术学院设计学院院长	宋协伟	教授
清华大学美术学院视觉传达设计系副主任	陈　楠	教授
广州美术学院视觉艺术设计学院院长	曹　雪	教授
西安美术学院设计学院院长	张　浩	教授
四川美术学院设计艺术学院副院长	吕　曦	教授
湖北美术学院设计系主任	吴　萍	教授
鲁迅美术学院视觉传达设计学院院长	李　晨	教授
吉林艺术学院设计学院副院长	吴轶博	教授
吉林建筑大学艺术学院院长	齐伟民	教授
吉林大学艺术学院副院长	石鹏翔	教授
湖南师范大学美术学院院长	李少波	教授
中国传媒大学动画与数字艺术学院院长	黄心渊	教授

序

 "平面设计"英文为 graphic design，美国书籍装帧设计师威廉·阿迪逊·德维金斯 (William Addison Dwiggins) 于 1922 年提出了这一术语。他使用 graphic design 来描述自己所从事的设计活动，借以说明在平面内通过对文字和图形等进行有序、清晰地排列完成信息传达的过程，奠定了现代平面设计的概念基础。

 广义上讲，从人类使用文字、图形来记录和传播信息的那一刻起，平面设计就出现了。从石器时代到现代社会，平面设计经历了几个阶段的发展，发生过革命性的变化，一直是人类传播信息的过程中不可或缺的艺术设计类型。

 随着互联网的普及和数字技术的发展，人类进入了数字化时代，"虚拟世界联结而成的元宇宙"等概念铺天盖地袭来。与大航海时代、工业革命时代、宇航时代一样，数字时代也具有一定的历史意义和时代特征。

 数字化社会的逐步形成，使媒介的类型和信息传达的形式发生了很大转变：从单一媒体发展到多媒体，从二维平面发展到三维空间，从静态表现发展到动态表现，从印刷介质发展到电子媒介，从单向传达发展到双向交互，从实体展示发展到虚拟空间。相应地，平面设计也进入了一个新的发展阶段，数字化的艺术设计创新必将成为平面设计领域的重点。

 当今时代，专业之间的界限逐渐模糊，学科之间的交叉融合现象越来越多，艺术设计教育的模式必将更多元、更开放，突破传统、不断探索并开拓专业的外延是必然趋势。在这样的专业发展趋势下，艺术设计的教学应坚持现代技术与传统理念相结合、科技手段与人文精神相结合，从艺术设计本体出发，强调独立的学术精神和实验精神，逐步形成内容完备的教材体系和特色鲜明的教学模式。

 本系列教材体现了交叉性、跨领域、新型学科的诸多"新文科"特征，强调发展专业特色，打造学科优势，有助于培养具有良好的艺术修养和人文素养，具备扎实的技术能力和丰富的创造能力，拥有前瞻意识、创新意识及开拓精神、社会服务精神的高素质创新型艺术设计人才。

 本系列教材基于教育教学的视角，从知识的实用性和基础性出发，不仅涵盖设计类专业的主要理论，还兼顾学科交叉内容，力求体现国内外艺术设计领域前沿动态和科技发展对艺术设计的影响，以及艺术设计过程中展现的数字设计形式，希望能够对我国高等院校艺术设计类专业的教育教学产生积极的现实意义。

<div style="text-align:right">天津美术学院视觉设计与手工艺术学院院长、教授</div>

前 言

　　展示陈列设计是一门综合性学科，涵盖了设计学、建筑学、美学、心理学等多个学科领域，涉及视觉传达设计、环境艺术设计、产品设计、舞台美术设计等多个艺术设计领域。由此也可以看出，展示陈列设计是艺术与科学相融合的交叉型学科。

　　从市场与实践的角度看，展示陈列设计既具有商业性又具有艺术性，既能满足企业和消费者在物质上的需要，又能满足其精神上的需求。与此同时，快速的经济发展与社会进步，大大促进了商业空间与文化环境的建设，而传达丰富信息的展示内容、设计光影交互的展示效果、体现便捷合理的空间规划，是消费者对展示陈列环境提出的更高要求。

　　展示陈列设计是在商业与文化活动中最为常见的一种形式。从商业角度来看，展示陈列设计较其他促销手段有着高效、直接的特点。它为企业或品牌提供了一个直接面对消费者的平台，是信息交流和意见反馈较为直接的手段。从文化的角度看，博物馆、科学馆、美术馆、民俗馆等是社会文明的重要组成部分，起着传承文明、启迪智慧、展现现代科学、促进精神文明建设的作用，同时它们更是一种十分重要的文化资源。这些场馆中的非商业性的展示陈列活动，是社会发展和文明传承不可或缺的传播手段。

　　本书在编写时注重理论性与实践性相结合，在有限的篇幅中，将更多的实操性知识进行概括与分析。书中内容追溯了展示陈列的历史发展过程，结合各构成要素分析展示陈列设计的原理，并围绕展示陈列的设计特点、设计原则、信息传播特性等内容对各专项设计展开论述。书中根据理论内容选用了大量精美图片作为辅助分析说明，对展示陈列设计的理论知识进行充实与巩固。同时，根据展示陈列设计的特点，结合人体工程学与模型制作等内容，对展厅、展台、展板、多媒体设备、灯具、展示道具等进行了详细的设计分析，提升了本书的实用性和实践性。

　　为了便于学生学习和教师开展教学工作，本书提供立体化教学资源，包括教学大纲、PPT 课件，以及完整的展示陈列设计方案手册，读者可扫描右侧二维码获取。

　　本书从构思到编写，得到了天津美术学院领导及同事的大力支持，在此表示由衷的感谢！书中内容借鉴了国内外同行专家的相关理论和实践成果，尤其是书中一些案例图片来自专业书籍和设计网站，由于时间仓促、精力有限，编者无法追溯其原始出处，故未能一一注明，在此向各位作者致以诚挚的谢意！由于编者水平有限，书中难免存在不妥之处，恳请专家、学者及广大读者提出宝贵意见。

教学资源

<div style="text-align: right">
编　者

2022.1
</div>

目　录

第 1 章　展示陈列设计概述

1.1 展示陈列的发展 2
　　1.1.1 展示陈列的起源 2
　　1.1.2 博物馆的出现 3
　　1.1.3 现代世界博览会 5
1.2 展示陈列的基本内容 7
　　1.2.1 展示陈列的概念 7
　　1.2.2 展示陈列的特征 8
　　1.2.3 展示陈列的分类 12
1.3 展示陈列的构成要素 15
　　1.3.1 发布者 15
　　1.3.2 空间 16
　　1.3.3 时间 18
　　1.3.4 观众 19
　　1.3.5 内容 21

第 2 章　展示陈列设计的原理

2.1 展示陈列设计的特点 23
　　2.1.1 设计人性化 23
　　2.1.2 信息网络化 24
　　2.1.3 手段多样化 25
　　2.1.4 参与互动化 26
　　2.1.5 虚拟现实化 27
2.2 展示陈列设计的原则 28
　　2.2.1 创新原则 28
　　2.2.2 内容与形式 29
　　2.2.3 整体操作意识 30
　　2.2.4 多维表达意识 31
2.3 展示陈列设计中的信息传播 ... 33
　　2.3.1 信息传播的准确性 33
　　2.3.2 信息传播的趣味性 34
　　2.3.3 信息传播的艺术性 35
　　2.3.4 信息密度与传达效果 37

第 3 章　展示陈列空间设计

3.1 空间规划 39
　　3.1.1 划分功能区域 40
　　3.1.2 动线设计 41
3.2 结构与造型设计 43
　　3.2.1 结构设计 43
　　3.2.2 造型设计 43
3.3 设计的形式法则 45
　　3.3.1 造型与比例 46
　　3.3.2 节奏与韵律 46
　　3.3.3 对比与统一 47
3.4 设计实例：滨州城市规划馆展示陈列设计 48

第 4 章　展示陈列的专项设计

4.1 照明设计 51
　　4.1.1 展示陈列照明的作用 51
　　4.1.2 展示陈列中光的效果 53
　　4.1.3 展示陈列中常用光源 54
　　4.1.4 展示陈列照明方式 55
4.2 色彩设计 58

 4.2.1 展示陈列中的色彩运用 ····· 58
 4.2.2 展示陈列中色彩的心理
 效应 ························· 58
 4.2.3 展示陈列色彩设计 ········· 61
 4.3 版面设计 ···························· 61
 4.3.1 版式设计 ····················· 61
 4.3.2 文字设计 ····················· 63
 4.3.3 图像与图形设计 ············ 66

 4.4 道具设计 ···························· 70
 4.4.1 展示陈列道具的类型 ······ 70
 4.4.2 展示陈列道具的设计 ······ 74
 4.5 材料应用 ···························· 75
 4.5.1 材料类型 ····················· 75
 4.5.2 材料质地 ····················· 77
 4.6 设计实例：中国国际数码娱乐博览会
 任天堂展位设计 ···················· 77

第 5 章　展示陈列设计与人体工程学

 5.1 展示陈列与人体生理结构的关系 ···· 79
 5.1.1 展示陈列与行为的关系 ··· 80
 5.1.2 人与空间的关系 ············ 80
 5.1.3 人与设施的关系 ············ 82
 5.2 展示陈列与视觉生理特征的联系 ··· 83
 5.2.1 视觉感知规律 ··············· 83
 5.2.2 视觉运动规律 ··············· 85

 5.2.3 视觉现象的应用 ············ 86
 5.2.4 视觉心理的应用 ············ 87
 5.3 人体工程学对于展示陈列设计的
 意义 ································· 89
 5.4 设计实例：职业学院校史馆展示陈列
 设计 ································· 90

第 6 章　展示陈列设计的视觉传达

 6.1 展示陈列设计中的图形 ············ 93
 6.1.1 图形设计的发展 ············ 94
 6.1.2 图形设计的原则 ············ 96
 6.1.3 图形设计的创意思维 ······ 98
 6.1.4 图形符号的功能 ··········· 100
 6.1.5 图形在展示陈列设计中的
 应用 ························ 102
 6.2 展示陈列设计中的文字 ··········· 104
 6.2.1 字体设计的发展 ··········· 105
 6.2.2 字体设计的功能 ··········· 107

 6.2.3 字体设计的方法 ··········· 110
 6.2.4 字体在展示陈列设计中的
 应用 ························ 112
 6.3 展示陈列设计中的编排设计 ····· 115
 6.3.1 编排设计的发展 ··········· 116
 6.3.2 编排设计的功能 ··········· 116
 6.3.3 编排设计的空间要素 ····· 117
 6.3.4 编排设计在展示陈列设计中的
 应用 ························ 120
 6.4 设计实例：桂发祥品牌展位设计 ··· 121

第 7 章　商业空间的展示陈列设计

 7.1 现代商业空间的基本特征 ······· 126
 7.1.1 信息综合性强 ············· 126
 7.1.2 专业化程度高 ············· 126

 7.1.3 国际化程度高 ············· 127
 7.1.4 功能日趋多样 ············· 128
 7.2 现代商业空间的设计 ············· 128

7.2.1	利用视觉形象系统	128	7.2.4 新材料与新技术的应用	131
7.2.2	依据品牌特点构思主题	129	**7.3 设计实例：铁三角品牌展位设计**	**132**
7.2.3	展示陈列空间设计技巧	129		

第 8 章　展示陈列设计制图与模型表现

8.1 展示陈列设计制图 **135**
 8.1.1 平面图 135
 8.1.2 立面图 136
 8.1.3 详图 137
 8.1.4 效果图 138

8.2 模型制作 **139**
 8.2.1 展示陈列模型的种类 140
 8.2.2 展示陈列模型制作流程 140

8.3 设计实例：粒子宇宙主题展厅设计 **141**

第1章 展示陈列设计概述

本章概述:
　　本章主要介绍了展示陈列设计的起源及发展,讲述了展示陈列设计的概念、特征和分类,以及展示陈列的构成要素。

教学目标:
　　通过本章的学习,从历史和发展的角度整体了解展示陈列设计的相关知识。

本章要点:
　　认识展示陈列设计产生与发展的根本原因,在此基础上对展示陈列设计的特征、分类,以及发展趋势进行深度思考。

　　近些年来,随着我国政治、经济、文化事业的高速发展,国内的各类博览会、商品交易会、文化交流活动迅速增多,大型商场、专卖店开设的数量也呈迅猛增长之势。这些因素促使展示陈列行业的发展速度明显加快,进而又带动了展示陈列设计市场的发展。

　　现代展示陈列设计在充分吸收融会其他学科精华的基础上,自身也逐步发展成熟,形成了独特的学科体系与研究方法。例如,由信息在空间中的传播规律联系到展示陈列的主题及展示陈列的空间造型特点等。本书将从多方面系统而精练地介绍展示陈列设计,并引领读者走入展示陈列的殿堂。

　　现代展示陈列设计早已超越了传统的仅陈列商品的局限,而是大量采用各种展示道具,利用各种新材料与新技术,最大限度地服务于品牌整体运作,形成视觉传达、环境设计、空间规划、照明、交互等多领域交叉的现代展示陈列设计体系,如图1-1、图1-2所示。

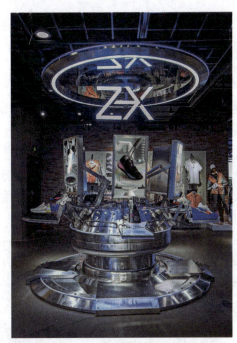

图1-1　运动鞋专卖店陈列设计

图 1-2　游戏机展示店陈列设计

1.1 展示陈列的发展

1.1.1 展示陈列的起源

展示陈列的出现可以追溯到人类开始进行物物交换的年代。随着生产技术的进步、生产力的提高，人们开始有了剩余产品，这就为彼此交换需要的物品创造了条件。当交换发生得越来越频繁，交换的场所和时间也逐渐固定下来时，市集就出现了。市集的出现一方面方便了交换，另一方面也提供了最早期的展示陈列空间。在那里，交换者将自己的物品分别陈列出来供他人选择，而物品摆放整齐、美观的摊位更容易引起他人的注意，进而提高交换成功的概率。如图1-3所示，《清明上河图》中真实地刻画了北宋时期的繁华景象，其中描绘的大量的市肆商铺就是早期展示陈列活动的真实写照。

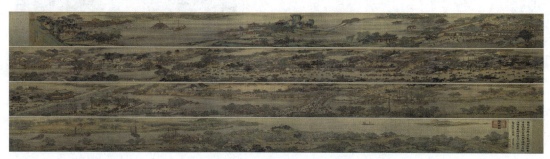

图 1-3　《清明上河图》(局部)

我国很早就有了关于展示方面的记载,据《易经·系辞》记载"神农氏作,列廛于国,日中为市,致天下之民,聚天下之货,交易而退,各得其所。"又如《左传·襄公三十一年》中有"百官之属,各展其物。"《左传·哀公二十年》中提到"敢展谢其不恭"时,还加有注释"展,陈也"。可见在我国文明早期,通过展示陈列方式推销物品的优点已被人们发现。

随着社会经济的发展,集市也发生了巨大的变化,由综合性的集市到专业化的展览会,由简单的以货易货到高科技下的信息交换与传播。展示陈列的空间、展具也开始有意识地加以设计,于是店面展柜、展台,以及各种五花八门的展示陈列方式纷纷出现。

◆ 1.1.2 博物馆的出现

中国最早的博物馆出现在公元前 300 多年春秋战国时期的燕国都城,名为"碣石宫",如图 1-4 所示。碣石宫的创办者为邹衍,他是中国古代有名的阴阳家,在阴阳学的基础上他提出了"五德始终"说,即指水、火、木、金、土五种物质的德性相生相克和周而复始地循环变化,并以此来解释王朝兴盛的原因。司马迁曾评价他学说为"必先验小物,推而大之,置于无垠"。碣石宫是邹衍一手创办用来展示陈列他的学说的场所。

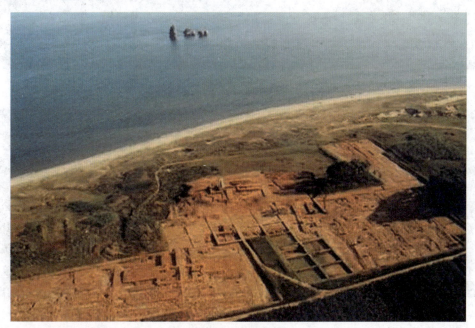

图 1-4 碣石宫遗址

西方最早的博物馆可以追溯到公元前 3 世纪托勒密·索托在埃及的亚历山大城创建的缪斯神庙,其中包含图书馆、研究所,还收藏文化珍品,被公认是人类历史上最早的博物馆。文艺复兴时期,随着自然科学、考古学等多种学科的发展,人们的收藏领域也迅速扩展,这就需要有更多、更专业的场所来展示陈列这些收藏品。到 18 世纪后期,现代意义上具有展示陈列、交流、研究性质的综合博物馆开始出现,随后博物馆的种类也进一步细化,主要有艺术类博物馆、史实类博物馆、主题展示陈列类博物馆和科技类博物馆等。

艺术类博物馆以弘扬人类优秀艺术作品、提高参观者艺术素养、提升生活品质为己任，典型的代表如巴黎的奥塞博物馆、纽约的现代艺术博物馆等。

史实类博物馆旨在向观众展现人类已经走过的恢宏历史，让观众清晰了解历史发展的逻辑关系，唤起他们的民族自豪与爱国情怀。这类博物馆一般由国家出资，具有很强的官方背景，体现出国家的意志。史实类博物馆的代表有故宫博物院、大英博物馆等。

主题展示陈列类博物馆展示陈列的物品专业性更强，往往涉及很深的专业知识，目标展示陈列群也相对有一定范围。这类博物馆展示的关键是特色鲜明，既要求展出的内容独特，又要求展示陈列的形式和效果与众不同。因此，展出中多结合如互动设施、多媒体表现等手段。主题展示陈列类博物馆的典型代表如巴黎卢浮宫博物馆、北京故宫博物院珍宝馆等，如图1-5、图1-6所示。

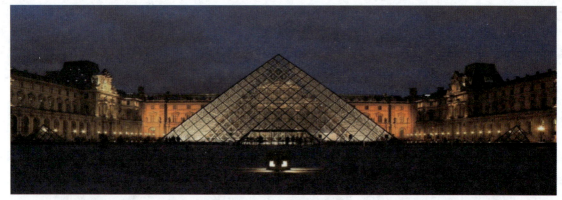

图1-5　巴黎卢浮宫博物馆

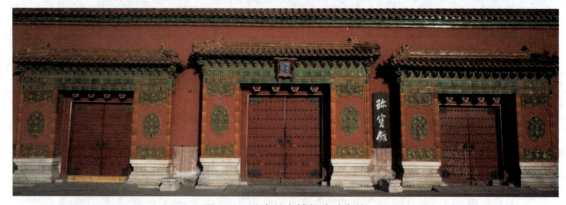

图1-6　北京故宫博物院珍宝馆

20世纪初，博物馆在展出方式上发生了巨大变革。从英国开始，为了能吸引更多的观众，博物馆开始设计新型、美观、耐用的立柜和中心展柜等展具，展出方式除了实物外，还会配以图片、模型和辅助的文献资料等，以便观众能更好地理解展出内容。这种博物馆设计体系逐渐形成标准，并与欧洲在工业设计上推广的理念相吻合，从而形成了一种新的设计系统，即"标准化运动"。它为现代展示陈列设计的展出形式确定了基础，有些观念直到今天还在发挥着巨大的作用。

第二次世界大战之后，由于技术进步，人们能够制造出更大尺寸的玻璃，于是大型玻璃展柜应运而生。它具有通透、优雅等特点，能够达到更好的展出效果。

20世纪70年代以后,科技进步带来的新技术也很快被博物馆使用,如电子计算机演示、虚拟现实技术、声光电综合多媒体艺术手段等。这些技术都为展示陈列设计提供了新的表达方式,促进了展示陈列设计的创新,对展示陈列设计的发展起到有力的推动作用。

1.1.3 现代世界博览会

现代意义的大规模正式展示陈列活动,始于1851年英国的水晶宫万国工业博览会。它堪称开创了一个时代,不仅展示陈列了那个时代工业文明的最高水平,而且为博览会向规模化、规范化、大众化方向发展奠定了基础。博览会由阿尔伯特亲王担任组委会主席,吸引了大批知识界、艺术界的精英参与到设计中。博览会的建筑采用了园艺家约瑟夫·帕克斯顿的"水晶宫"设计,建筑由玻璃和铁制框架等共同构成,屋内面积达78 000m^2。这次博览会历时160余天,接待了603.9万名观众,共有25个国家参展,展出了14 000多件展品,吸引了来自世界各地的企业家、官员、知识分子参加,盛况空前且影响深远,如图1-7所示。

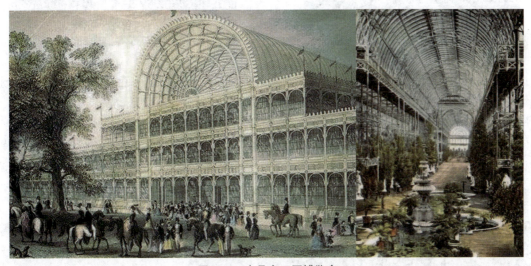

图1-7 水晶宫万国博览会

从此之后,各主要工业国家都开始重视这类活动并努力举办规模更大、形式更加多样化的国际博览会。1876年在美国费城举办的世界博览会第一次出现了主办国展馆,但当时只是两个独立的小展馆。1889年法国为纪念大革命胜利100周年举办了巴黎世界博览会,为此巴黎建造了著名的埃菲尔铁塔,如图1-8所示。1900年巴黎第三次举办世博会时开始有了集中的国家展馆区。从此之后,国家展馆逐渐取代了按展品类别划分的主题展馆,而成为主要展出方式,各国都开始认识到国家展馆的设计水平将直接影响到国家形象,因此,各国都开始努力提高本国展馆的设计水平,诸多建筑大师纷纷参与其中,留下了很多杰作,展馆的面貌亦随之逐渐变得多样起来。例如,1925年巴黎世博会,建筑大师勒·柯布西耶设计的"新精神馆";1929年巴塞罗那世博会,现代主义建筑师路德维希·密斯·凡德罗设计的德国馆;1937年巴黎世博会和1939年纽约世博会,设计大师阿尔瓦·阿尔托设计的芬兰馆;1958年比利时世博会,建筑大师昂·瓦特凯恩设计的标志性建筑"原子球",把铁原子模型放大数亿倍后得到颇具创意的结果,如图1-9所示。这些设

计作品都具有里程碑式的意义，成为传世的经典之作。

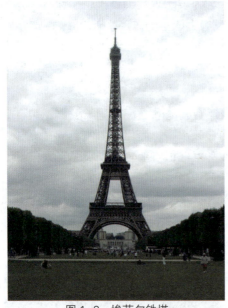 图1-8 埃菲尔铁塔

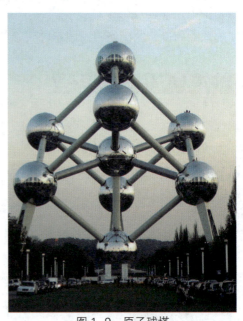 图1-9 原子球塔

博览会的兴办不仅为建筑师设计大型公共建筑提供了实验机会，为企业家促进贸易交流提供了场地，更为展示陈列设计的发展提供了舞台。

随着世博会水平的逐年增高，广大参展国家已经不满足于只是陈列展品，而是开始用设计的语言向观众传达自己的文化和品牌价值。因此，在2000年举办的汉诺威世博会上出现了如冰岛馆、荷兰馆概念性极强的优秀设计。在2005年的日本爱知世博会上，中国馆建筑外部的传统元素设计与内部空间的概念性展示陈列设计对比统一，外部建筑彰显中华文明，内部空间强调了现代的、自然的设计观念，如图1-10、图1-11所示。

 图1-10 爱知世博会中国馆外观设计

 图1-11 爱知世博会中国馆内部设计

作为世界性的交流活动，博览会为参展企业和国家提供了舞台，更为它们创造了巨大的商业价值。展示陈列设计作为最直接的交流方式之一受到广泛的重视，在世博会上各方都愿意投入巨大的财力来支持展示陈列设计的创新，这些设计在不同文化和观念的冲击下，往往成为展示陈列设计发展的前沿阵地，影响着该领域未来的发展方向。

1.2 展示陈列的基本内容

1.2.1 展示陈列的概念

展示陈列行业经过一百多年的发展逐步形成了较为完整的体系,在此过程中,有关展示陈列的概念也逐步清晰起来。在对展示陈列设计进行系统研究前,我们先了解一下其他学者为展示陈列下的定义。

展示陈列是指:"人们按照特定的目的,在限定的空间地域之内,运用一定的设计手段和方式,以展品、道具、建筑、图片文字、装饰、音像等为信息载体,利用一切科学技术手段调动作为社会的人的生理、心理反应,创造宜人的活动环境。它是一种以科学为功能基础,以艺术为形式表现,为实现一个精神与物质并重的人为环境的理性创造活动。"

通过以上表述,我们可以得出两点结论:第一,展示陈列是以传达信息为根本目的的;第二,展示陈列设计是对环境的理性创造过程。

为便于理解,我们从信息传达的角度出发,把展示陈列简单地理解为"在既定的时间与空间内,根据明确的目标和要求,通过设施、展板、展品、空间向观众传达准确的信息的活动",如图1-12所示。

天津瓷房子博物馆是在一座有近百年历史的西式建筑的基础上改造完成的,设计者用上亿片古窑出土的碎瓷片将老建筑的外观重新包装,并进行了局部的结构调整,加入了典型的文化符号,如图1-13所示。这个案例生动地体现了展示是以传达信息为根本目的的,展示设计是对环境的理性创造过程。

图1-12 展示陈列活动

图1-13 天津瓷房子博物馆

概括来说,展示陈列设计就是对展示陈列活动的总体规划与设置,其包括展示陈列规划设计、主题设计、空间设计、视觉形象设计、照明设计、交互设计等。在本书中,我们基于课程安排,

将对以上内容进行简单讲解，然后重点剖析展示陈列的主题与空间设计的内容。

1.2.2 展示陈列的特征

伴随着现代社会文化和物质水平的不断发展，展示陈列设计的主题也越发丰富，功能日趋多元化，表现形式也呈现出多样性的特点。当代展示陈列设计已经涵盖了博物馆、展览会、展厅，还包括商业展示空间、演示活动设计、旅游展示空间设计等。展示陈列设计已成为一个综合性的学科，其领域广泛，种类繁多，特征鲜明，分类方法也逐渐丰富。

1. 展示陈列设计是一门综合性的学科

就传达信息的功能而言，展示陈列设计接近于视觉传达设计，从空间造型和空间规划的角度而言，展示陈列设计更接近于建筑与环境艺术，这就需要设计师在这两个学科的交叉点上选择恰当的表达方式进行创作。因此，展示陈列设计既要符合视觉传达设计中信息传达的准确性原则，又要考虑三维空间设计带给人的独特心理感受。展示陈列设计与视觉传达设计、环境艺术设计之间的关系，如图1-14所示。

图1-14 展示设计学科分析图

2. 展示陈列设计不同于传统平面设计

平面设计是以视觉生理为基础的设计形式，它通过平面媒介以艺术化的方式向观众准确传达信息。传统平面设计主要在二维空间上做文章，着重体现平面符号的形式感，通过控制色调、版式、形式起到营造空间氛围、引起观众兴趣、传达信息和提高整体效果的作用。它使用的元素相对容

易控制，并且设计效果非常直观。在二维空间中，设计师可以有很大的自由度进行创意与表现，特别是近年来绘图软件的发展与制版印刷技术的进步，使平面设计人员几乎可以完成任何想象到的效果。图1-15以夸张的手法强调这款相机的动态抓拍稳定性，这是一幅典型的平面设计广告。

　　在三维空间中完成的展示陈列设计相对于二维的平面设计则要复杂得多了，展示陈列设计既要保证能够准确和富于艺术感染力地传达信息，还要加入空间因素、时间因素和人为因素等方面的考虑，如图1-16所示。展示陈列的最终效果要通过与观众的互动来检验，所以要比平面设计更复杂、控制难度更大。

图1-15　某相机品牌平面设计广告

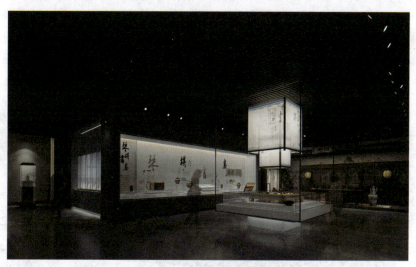

图1-16　博物馆展示陈列设计

　　展示陈列设计和平面设计的根本目的是一样的，即准确传达展示陈列方信息、最大限度地吸引观众观看并影响观众其后的行为。因此，在具体设计中，虽然二者在表达方式和表达手段上有所区别，但相互之间都有着深刻的、相辅相成的内在联系。

3. 展示陈列设计与环境设计的差异

我们每天都会接触到各种环境，从自己的居室到学习工作的场所、各种休闲娱乐的空间等，环境设计几乎无处不在。在一些商业空间中，环境设计与展示陈列设计没有明确的界限，二者往往是相辅相成的。那么如何区别环境设计与展示陈列设计呢？

环境设计是通过有目的地改变周围环境，以改善人们的生活质量，如图1-17所示。

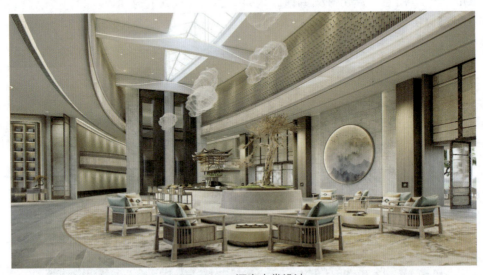

图1-17　酒店大堂设计

展示陈列设计通过对空间的营造既要增强视觉效果又要传达信息，通过突出空间的视觉冲击力、色彩的吸引力和设计中的形式美感来达到吸引观众，准确传导信息的目的。展示陈列的最终目的是便于参观者接受这些信息，并引起他们的共鸣，这也是展示陈列设计与环境设计之间最大的不同。例如，展位的设计使用了很多环境设计的手段，甚至还包含了部分建筑设计的手法，这样做的目的是增强展位的表现力与视觉冲击力，更好地突出品牌的形象，如图1-18所示。

图1-18　品牌展位设计

相对于环境设计而言，展示陈列设计还具有短期性、时效性的特点。展示陈列设计不管是商业空间、博物馆还是会展，往往是针对某一特定时期的，时效性很强，所以在材料的选择与施工工艺上也不同于环境设计。

展示陈列空间的规划涉及空间的叠加关系，时间的先后顺序，正、负功能空间的划分等，它们共同决定了空间的排列关系是否有序，层次效果是否分明，功能划分是否合理等。这些规划应该以观众在参观展品和平面展板时的行为习惯为依据，同时还要注意视觉审美需求。

4. 展示陈列设计是系统工程

展示陈列设计一般需要综合展品特性、展览场地状况、目标受众、空间形式规划、视觉效果控制、人体工程学、材料选择和工程预算控制等多个领域的需求，是一门综合、系统、跨学科、多领域的设计工程，如图 1-19 所示。

展示陈列设计以实物展品为中心，使用平面媒介、空间造型、互动设施、现场道具展示陈列作为补充，起到强化展品、展示效果的目的，如图 1-20 所示。这正如戏剧表演，舞台的中心是演员，而灯光、音响、布景等都是为了烘托现场氛围的手段。

图 1-19 展示陈列设计系统工程图

在展品并不适于展示陈列时，就更需要其他手段进行补充。例如，房地产销售的场所——售楼处，地产商的产品除了楼盘模型是实物，其他的理念都要依靠平面系统和视频系统展示陈列，为了显示展出方的亲和力大多还会派送一些小礼品，为了显示展出方的实力会花费巨资在形式、灯光和使用材料上追求极致，如图 1-21 所示。

图 1-20 以整体设计突出展示效果

图 1-21　房地产展示设计

1.2.3　展示陈列的分类

展示陈列设计的种类庞杂，内容丰富，涉及的行业也十分广泛。对于这一现象，业界与学术界存在若干种不同的分类方法，每种方法都有不同的依据和标准，也从不同层面解析了现代展示陈列的特征。理解这些分类原则，能够帮助我们更有效地掌握展示陈列设计的核心内容。

1. 按照展示陈列目的分类

展示陈列所涉及的范围很广，小到店面橱窗，大到博物馆、展览会，几乎囊括了生活中的各个领域。依据展示陈列目的的不同，可将展示陈列分为促进销售类、告知类、交流类及文化娱乐类。

（1）促进销售类。促进销售类展示陈列以商业为目的，旨在通过展示陈列来塑造并提升本企业或机构的形象，增加产品的附加值，获得最大利润。这类展示陈列活动为了吸引观众的更多注意，往往不惜投入大量人力、物力和财力，并大量应用高科技、综合媒体艺术等手段，还会配合冲击力很强的平面设计作品，因而在效果上具有极强的震撼力。促进销售类展示陈列是当今应用范围最广、使用数量最多的展示陈列类型，如图 1-22、图 1-23 所示。

图 1-22　品牌专卖店外观展示陈列

图 1-23　品牌专卖店内部展示陈列

(2) 告知类。告知类的展示陈列旨在通过展示来说明社会、政治、经济的发展状况与规划，让观众了解展示陈列者现在的境况及发展趋势，还可以向观众解释新观点、新技术，拓展观众的知识范围。政府举办的成就展、城市规划展等就属于告知类展示陈列，如图 1-24、图 1-25 所示。

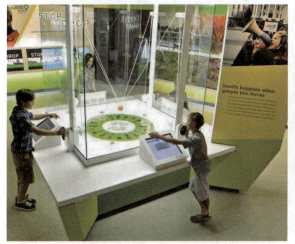
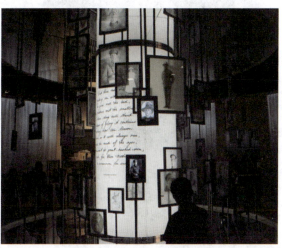

图 1-24　加州博物馆"这里发生的健康"展览　　　　图 1-25　澳新军团百年展

(3) 交流类。交流类展示陈列的作用为实现文化推介、商务交流等。这类展示陈列需要很好地突出展览方特有的内涵和特点，展出过程往往是不同地区、不同国家文化碰撞的过程。因此，交流类展示陈列在设计上需要针对不同客户的具体情况深入挖掘其精神内涵，并选取适当的主题与元素进行表现，如图 1-26、图 1-27 所示。

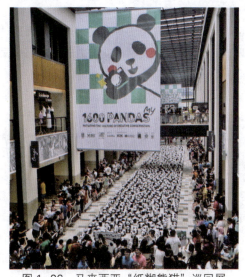

图 1-26　马来西亚"纸糊熊猫"巡回展　　　　图 1-27　芝加哥北岛"汉密尔顿"歌剧展览

(4) 文化娱乐类。文化娱乐类展示陈列往往具有很强的商业目的，它通过有系统、有主题的展示陈列来推出电影、书籍、CD 等文化产品。这类展示陈列展出形式灵活多样，为了愉悦观众并吸引媒体注意力往往追求绚丽的效果，通过强烈的视觉刺激唤起人们内心的激情、实现情感宣泄，从而达到展示陈列者传达信息的目的，如图 1-28、图 1-29 所示。

图 1-28　美国民间艺术博物馆

图 1-29　扬州钟书阁阅览室

2. 按照空间特性分类

展示陈列还可按照空间的特性分类，即展会展示陈列、博物馆展示陈列、商店展示陈列、活动展示陈列。下面对这几类展示陈列进行一个简单的比较，如表 1-1 所示。

表 1-1　展示陈列的空间特性类型

类型	空间特性	周期	其他特点
展会	多为特定的展馆，主办方对空间有详细规划与使用要求；对空间的规范有行业内普遍认同的统一标准。面积从几平方米的小展位到数千平方米的大展位	短期：1～7天 中期：7～15天 长期：15～30天	展览周期短，时效性强；对新材料、新技术的依赖比较强；追求强烈的视觉效果
博物馆	采用室内空间，有些博物馆利用老建筑物改建，近年来也出现了不少专为某主题兴建的博物馆；空间针对性很强。面积从几百平方米到数十万平方米不等	永久性展示	展览周期长，同时兼具收藏、展示、交流学习等功能，所以设计时要充分考虑实用性
商店	从临街的老建筑到新建的大型商厦，商店展示所面临的空间环境差异性很大，需要设计师对既有的空间有充分的认识与详尽的规划；空间要具有充分的开放性。面积从十几平方米到数万平方米不等	遵从销售计划	强调时尚与流行，同时突出品牌形象；强调展示空间的广告效应；强调陈列设计
活动	空间不确定性较强，室内的展馆与户外的空地都可以用来策划活动	从几个小时到数月不等	注意现场气氛的渲染；大量使用声光技术，综合性强；户外活动要考虑气候等诸多因素

1.3 展示陈列的构成要素

展示陈列是一个涉及多个学科，集艺术、技术两种属性于一身的综合体。它包含了诸多要素，这些要素相互发生作用，共同决定着展示陈列的成功与否。所以在进行展示陈列设计前，我们必须深入了解这些要素在展示陈列设计中起到的不同作用。

通常情况下，展示陈列设计需要具备 5 个要素，即发布者、空间、时间、观众、内容。它们之间通过有效、合理地安排彼此联系，其中任何一个要素的缺失都会导致展示陈列过程的失败，如图 1-30 所示。

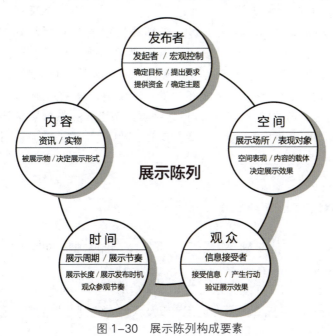

图 1-30 展示陈列构成要素

1.3.1 发布者

展示陈列发布者是展示陈列活动的发起者和宏观控制者，通常是由企业、集团、政府等来充当。展示陈列活动是它们在某一时期为了某种目的而发起的活动，发布者为展示陈列设计提出规则、要求、内容、时间及目标，并提供资金支持，所以他们的决策将对展示陈列活动产生决定性的影响。

图 1-31～图 1-33 所示的三个实例，虽然展示陈列的内容与形式有着很大的差别，但有一点是相同的，即都是发布者为达到某一目的而发起的展示陈列活动，都是发布者主观意识的体现。

图 1-31 博物馆主题展示陈列

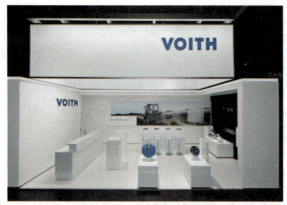

图1-32 品牌展示陈列　　　　图1-33 服装店橱窗展示陈列

大部分发布者对展示陈列设计缺乏了解，往往凭自己的主观经验对展示陈列设计师提出要求。因此，在进行展示陈列设计时，设计师既要充分尊重展示陈列发布者所提出的一切合理要求，又要及时指出其不合理的地方，避免将来产生更大的负面影响。

设计师在设计前要综合分析展示陈列发布方提供的资料，准确判断出诉求点，并据此总结出需要解决的问题，进而提出方案构思。在设计过程中要以负责任的态度从展示陈列方的利益出发，牢牢把握主题思想和诉求，时时注意设计方案的可操作性，共同完成设计与施工流程，以达到双方预期的效果。

1.3.2 空间

空间是展示陈列设计存在的基础，它为设计师提供了施展才华的舞台、为展出方提供了展示陈列产品的场所、为参观者提供了与展示陈列方交流的环境。

展示陈列设计是针对空间展开的艺术，它涉及类似雕塑的空间塑造，类似建筑的功能空间划分，还包括对声、光、电等综合媒介的合理运用，以及人们对空间心理的需求和空间尺度的控制等，这些元素共同构成了展示陈列设计的空间序列。

展示陈列设计通过编排把空间分为正负、虚实关系。一方面展示陈列的物体占据了空间，使人在空间移动中不得不改变行进路线，这些物体构成了正空间，它是人们最直观感受的空间，也是设计师在设计时应主要关注的点。另一方面，这些物体间的相互关系会形成"场"，我们又称其为负空间，它是无形的空间，却是人知觉行为发生的空间，对观众的心理有着非常大的影响。因为负空间很少被注意，所以很多设计师往往会忽略它的存在，但当参观者进入展示陈列区域，与空间发生关系后，负空间的心理暗示作用就逐渐显现出来。

展示陈列中使用的空间类型主要有三种，即闭合空间、开敞空间和半开敞空间。

闭合空间，指四面都有实体（墙面、玻璃等）围合的空间。这种空间的特点是空间归属感强，有利于观众集中精力参观展览，空间限定明确，如图1-34所示。

图 1-34 闭合空间展位

开敞空间,指空间围合物很少或没有围合物的空间。这种空间的特点是没有明确的界限,观众视线开阔,空间处理时灵活、多变,但空间归属感不强,观众参观时感知空间不明确,如图 1-35 所示。

图 1-35 开敞空间展位

半开敞空间,是介于闭合空间和开敞空间之间,兼具两种空间的特点,使用时既可做到灵活多变又有一定的围合效果,如图 1-36 所示。

图 1-36 半开敞空间展位

对于展示陈列设计师而言,展示陈列设计首先是对空间的塑造,因为在参观时,观众首先

是与空间发生关系。设计师运用空间语言可以有意识地引导参观者按既定路线参观，并可以配合展出的内容对他们进行心理暗示。同时，对空间的塑造也是表现不同展示陈列方精神内涵的最好方式。

对空间的处理是展示陈列设计中最复杂的部分，它既包括空间中物与物的关系、物与空间的关系，又包括空间与流动的人发生的关系，以及之后观者的心理感受。因此，对空间的处理是展示陈列设计的核心。

1.3.3 时间

时间也是展示陈列中很重要的因素，时机的选择对展示陈列的成败有着直接关系。

首先，从气候上讲，一年之中春、秋两季是最好的时节，温度适宜出行，同时人的生理周期也处于较兴奋的状态，这个时期人们对事物的探知、感受力最强，所以大多数的展会都集中在这两个季节召开，如每年都举办的春季、秋季商品交易会，以及春季、秋季车展等。此外，节假日也是举办展示陈列的理想时机，如我国法定的节日"五一""十一""春节"等，许多厂商特别是零售业的商家都趁机举办各类促销活动或新品发布活动等，如图1-37、图1-38所示。

图1-37　品牌季节性快闪店

图1-38　节日花车游行宣传活动

其次，每个展会都具有周期性，它们在每年中特定的时间召开，有效时间很短。博物馆等场所展示陈列的时间会稍长些，但也有一定的时限。在展示陈列设计中要参考活动周期，确定设计方案、材料工艺等。

最后，展示陈列空间本身也需要考虑时间因素，也就是展示陈列节奏问题。通过空间规划影响观众在不同空间内的停留时间，可以对整个展示陈列空间的展出节奏进行控制，这样可以更好地突出中心，表达主题。通过控制参观的时间节奏还可以激发观众的热情和对所展示陈列内容的认同感。观众在参观时停留的时间越长就越有利于获得信息，但如果过多的观众拥挤在某一区域则不利于参观。因此，在设计时要考虑到时间的作用，只有将空间、时间和人的行为合理结合，才会获得最好的展示陈列效果。例如，卢浮宫博物馆利用展品陈列的密度控制展示节奏，在"镇馆三宝"之一的维纳斯雕像前不摆放其他展品，留出了很大的空间，这样使观众可以延长驻留时间仔细参观，而在展出其他知名度不高的展品时则选用正常的陈列密度，如图1-39所示。

图 1-39　卢浮宫博物馆展品摆放

1.3.4　观众

观众既是展示陈列设计针对的目标人群，又是展示陈列发布方决策的重要参照尺度，而且观众的回馈是评价展示陈列是否成功的重要指标。因此，对观众进行深入细致的研究，是每一名展示陈列设计师必须要做的。

展示陈列设计对于观众的作用是使他们对展示陈列物产生从注意到认知、到产生兴趣、到信任认同的过程。很明显，展示陈列设计在这个过程中发挥更多的是引导作用，而不是强加给观众的说教。

设计师在设计过程中需要考虑很多针对观众的综合因素，如不同文化背景的观众审美习惯往往相差很大，如果处理不当不仅达不到展示陈列设计的目的，还会产生负面影响。即使在相同的文化背景下，由于受众人群各方面的差异性（地域、性别、职业、受教育程度、经济状况等），还是会造成审美上的巨大差异，在进行展示陈列设计时一定要充分注意这一点。

首先，经济比较发达、文化开放的地区比较偏好概念性的展示陈列设计，而在相对保守的、

文化比较内敛的地区受众会对中规中矩的展示陈列造型比较喜爱。如图1-40与图1-41所示，两个品牌的市场定位与目标消费人群相似，但在展示陈列风格上，国外的设计形式更新潮大胆，更具表现力与感染力，而国内的设计采用比较保守的设计风格。

图1-40　国外某服装品牌展示陈列设计

图1-41　国内某服装品牌展示陈列设计

其次，不同学历、不同职业的观众，其审美特点的不同也影响着展示陈列最终的传达效果，如对受教育程度较低的观众应采用直接的、通俗易懂的设计，而对有良好教育背景和职业经历的观众，可采用逻辑性强、抽象的设计风格，如图1-42、图1-43所示。

图1-42　迪士尼主题展位风格通俗易懂

图 1-43 中式主题展位文化内涵丰富

再次,观众的年龄对审美认知也有很大的差异。年轻人活泼好动、激情十足,针对他们的展示陈列设计就要求整体风格前卫、视觉效果绚丽。中年观众心理感情趋向内敛、含蓄,但文化品位较高,因此他们对设计细节的要求很高。

最后,性别不同,其关注的角度也不同。女性大多感情丰富,所以对展示陈列中情感的传递更加敏感,也更容易接受。男性思维大多偏于理性,在展示陈列现场会对技术、材料、灯光效果等方面感兴趣。所以,针对不同的目标人群,设计师应区别对待,以获得更多受众的认可。

当然,在实际中各类观众往往混杂在一起,这就需要设计师在众多原则中寻找为各类观众所能共同接受的平衡点了。

针对以上这些因素,展示陈列设计师应该根据具体情况对展示陈列设计进行定位,并选择某种风格来表现主题。同时可以辅助策划一些观众喜闻乐见的活动渲染气氛,以加强展示陈列效果。对于观众来说,目的性强的设计可以方便他们接收信息,提高其对信息的理解深度;同时展示陈列效果与他们的心理预期感受越接近,他们对展示陈列设计的认同感就越强,进而更深刻地影响他们的行为。

1.3.5 内容

展示陈列的内容是指展示陈列者希望观众接受的相关信息和需要展出的实物。信息可以通过展板、投影仪或视频等方式来传达,实物主要是通过陈列进行展示。

展出内容的不同也决定着展示陈列设计的形式和风格的巨大差异。例如,展出珠宝首饰就与展出汽车在设计上截然不同,珠宝首饰需要比自身体积大上千倍的道具(托架、展柜等)来衬托,如图 1-44 所示;而汽车自身的体积很大,几乎没法使用任何衬托物承载,只能利用道具陪衬或搭建低矮的地台进行空间分隔,如图 1-45 所示。因此,对待不同的展示陈列内容,就要有不同的设计手段。

图 1-44 珠宝首饰展示陈列设计

图 1-45 汽车展位设计

内容是展示陈列设计中诸多元素的中心,一切方法及手段的采用都应以展示陈列要表达的内容为根本。

第 2 章　展示陈列设计的原理

本章概述：
　　本章主要介绍了展示陈列的设计原理，以及相应的特点和原则。

教学目标：
　　通过本章的学习，对现代展示陈列设计的特点进行分析，进一步了解展示陈列设计的原则，以及信息传播在整个展示陈列过程中的重要性。

本章要点：
　　明确现代展示陈列设计的主要特点，在此基础上总结展示陈列设计的原则，强调信息传播在展示陈列设计中的重要作用。

　　在学习展示陈列设计前，必须先了解展示陈列的一些基本原理，本章我们将对这些原理在展示陈列设计中的作用进行简单介绍。

2.1　展示陈列设计的特点

　　在风起云涌的信息化时代，现代的展示陈列已从物质转向非物质，从现实转向虚拟，从平面转向空间，从有限转向无限。展示陈列设计也呈现出了新的特点和趋向，如设计人性化、信息网络化、手段多样化、参与互动化，以及虚拟现实化等。

2.1.1　设计人性化

　　在现代展示陈列设计中，人性化设计是展示陈列设计的根本。人是作为主体来观赏、领悟展示陈列内容的，因而也是最重要的研究对象。21世纪以来，社会学家和心理学家对参观者的认知心理、环境行为做了许多研究，其成果直接在展示陈列设计中得到了运用。例如，很多设计师不仅考虑陈列空间的设计，场馆中十分重视参观路线和照明等，还考虑到各种为公众服务的辅助场所，如为老年人、残疾人服务而设计的无障碍设施，为儿童设置的游戏室等。
　　在信息时代，融科技和艺术于一体的展示陈列设计呈现出更人性化、更亲切、更强调人在展示陈列活动中的地位的趋势。要想使展示陈列信息有效地传递给参观者，就要求设计者为参观者创造一个舒适而实用的观赏环境，要尽可能地满足参观者的信息需求与生理、心理需求。

展示陈列的效率是通过展示陈列空间的氛围营造来实现的，也就是有些人所说的"场"。这个"场"的营造要有交流和对话的环境气氛，要具有一种亲和力，使受众在展示陈列空间中体验到造型、材料、实物、图像、声音等中介媒体都有了生命、活力、表情和情感，使展示陈列空间拥有像朋友聚会交流一样的感人魅力，如图2-1所示。

图2-1　展示陈列空间氛围设计

2.1.2　信息网络化

随着电子通信技术的快速发展，互联网结合多媒体技术，以开放式的架构整合各种资源，透过标准规格和简易的软件界面，以电子电路传送或取得散布在全球各地的多元化资讯。作为以资讯传达为目的的现代展示陈列设计也迅速地采用信息技术，创造具有国际化、网络化的展示陈列方法，通过互联网，展示陈列信息可迅速地在世界上广泛传播，避免由地理位置、交通带来的局限，促进信息在国际上的频繁交流，达到展示陈列的目的，如图2-2、图2-3所示。

图2-2　贸易洽谈网络会议

图 2-3　艺术品线上展览

2.1.3　手段多样化

展示陈列设计中使用多媒体技术,是指结合文字、图形、数据、影像、动画、声音及特殊效果等不同媒体,通过计算机数字化及压缩处理展示现实与虚拟环境的一种应用技术。它的应用,拓宽了展示陈列的内容及手段,进一步推动了现代展示陈列设计的发展。

随着计算机技术的发展,多媒体、超媒体技术的应用推广,极大地改变了展示陈列设计的技术手段。与此相适应,设计师的观念和思维方式也有了很大的改变,先进的技术与优秀的设计结合起来并真正服务于人类。

2020年迪拜世博会中国馆名为"华夏之光",以"构建人类命运共同体——创新和机遇"为主题。展馆外观取自中国传统的灯笼造型,代表光明、团圆、吉祥和幸福,如图2-4所示;展馆内大量地采用了多媒体展示陈列,这样既反映了我国在多媒体和互联网方面的广泛应用和普及,也使参观者通过更多的渠道,用现代的手段了解信息,并增强参与感和趣味性,如图2-5所示。

图 2-4　中国馆外部

图 2-5　中国馆内部

2.1.4　参与互动化

展示陈列的互动性设计最为符合现代信息的传播理念，也更能调动参观者的积极性，提高他们参展的兴趣。展示陈列中的互动设计让参观者并不是被动地参观，而是主动地体验展示陈列内容，这体现了设计者对于参观者的人文关怀。

早在20世纪60年代，世界上许多有远见的专家就提出了"寓教于乐"的观点，陈列室内"请勿动手"的提示牌逐渐被"动手试试"所代替。如今，展示陈列设计打破以往那种单一的静态展示陈列、封闭式展示陈列方式，变成了一种鼓励参观者参与，在真实的环境中去理解展品、体会展品，让参观者直接动手操作的独特陈列方式。例如，美国芝加哥科学与工业博物馆在一次展览中竟把公众引入地下煤层，让人们亲自体验煤炭采掘的全过程。不过，在这些展示陈列中，展品始终是信息传播的主体、设计的中心，其互动性是非常有限的。

随着信息时代的到来，科技不断进步，展示陈列观念也在持续更新，围绕着展示陈列的互动性设计得到了真正意义上的体现，如图2-6所示。

图 2-6　互动式展厅

2.1.5 虚拟现实化

虚拟现实展示陈列设计，通过虚拟现实技术来创建和体现要展示的事物，展示陈列空间延伸至电子空间，超越人类现有的空间概念，拟成为未来展示陈列设计的方向。设计师可以不受客观条件的制约，在虚拟的世界里去创作、去观察、去修改。同时，计算机多种多样的表现形式、丰富的色彩，也极大地激发了设计师的创作灵感，使其有可能设计出更好的展示陈列方案。

目前，很多科技类公司已投资开发多种虚拟艺术展览的应用系统。未来人们可以通过眼镜等道具，"看"到三维立体的艺术展品，并且通过触觉手套"抚摸"展品，从而达到欣赏艺术品的目的，如图2-7、图2-8所示。

图2-7 通过虚拟现实技术"看"展品

图2-8 通过虚拟现实技术"抚摸"展品

2.2 展示陈列设计的原则

展示陈列设计是使观众在有限的时间与空间中最有效地接受信息,因此在整体设计工作中一定要明确展示陈列设计的原则,确保设计工作的准确定位与顺利实施。除了展示环境本身的设计外,展示对象陈列形式的设计也是重要的内容,有效提高展示的效率和质量,是展示陈列设计的根本目的。

2.2.1 创新原则

除博物馆外,其他展示陈列特别是商业展示陈列,一般都具有很强的时效性,展示陈列效果追求新、奇、特,以便引起观众的注意,这就需要展示陈列设计师具有很强的创新意识,能够打破既有模式,在形式、技术与材料上大胆探索、努力超越,力求创造出全新的视觉效果。

平庸的设计会淹没在展馆中,它们投入不菲却对观众没有任何吸引力,究其原因多为设计中规中矩没有突破,由此证明,缺少创新意识对展示陈列设计来说是导致失败的一大因素。如图2-9所示,这个展示陈列设计比较传统、创新意识不强,而图2-10的这个设计则注重创新,品牌醒目,视觉冲击力突出,展示的风格与传统意识里化妆品的陈列方式明显不同,充满新奇的感觉,能引起观众的兴趣。

图2-9 传统的化妆品专柜展示陈列设计

图2-10 创新的化妆品专柜展示陈列设计

强调创新意识的另外一个重要原因就是为了应对竞争。商业展示陈列在很大程度上要应对日趋激烈的同质竞争,如在同一条商业街上会集中多个品牌的服装专卖店,这些品牌的市场定位难免交叉重叠,目标受众也可能是同一人群,这种情况下商家就需要相应的策略,而销售现场展示陈列就成为非常重要的一环。在商业展会中,这一情况更为突出,因为一般情况下商业展会组织的都是同一行业的参展商,也就是说,一个商家的前后左右都是自己的竞争对手。如果自身展位的创新意识差,对目标受众的吸引力就会减弱,更有甚者可能会影响自身的品牌形象。

用创新意识设计出的作品还可以唤起人类内心最本源的动力——好奇心。猎奇心理可以使观

众立即进入参观状态，走上设计师设计好的轨道，凭借本能和冲动努力了解展出的全部内容，并且积极参与展示陈列方的各种活动。这样的参观过程，会在观众脑海里留下十分鲜明的印象，可以毫不费力地达到设计效果，使展示陈列设计获得巨大成功，如图2-11、图2-12所示。

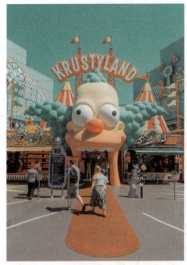
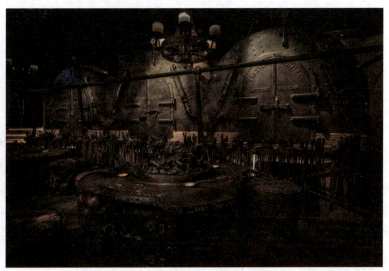

图2-11　儿童乐园中的主题空间　　　　　图2-12　主题酒吧的空间设计

　　虽然设计师在设计时要努力加强创新意识，但也要注意对创新度的把握。优秀的创新设计会带来巨大的价值，而失度的创新设计则会产生适得其反的效果。因为一定时期下，社会对新奇事物的接受度是有限的，并需要有一个适应过程，如果一味创新而忽略社会的承受范围，不仅不会成功，反而会因为大众的不理解而导致失败。

　　创新意识应建立在设计者对观众的接受度有良好的认识和控制的基础之上，这样创新才能发挥巨大的作用，使展示陈列设计取得成功。

2.2.2　内容与形式

　　内容与形式两者是紧密联系、对立统一的关系，二者互为条件、互相包容，共同对事物的发展起作用。展示陈列的内容与形式也是互相依存的，只注重形式表现而脱离内容，或者只注重内容传达而忽略形式都是不可取的。

　　原则上讲，展示陈列的内容决定表现形式，因为展示陈列设计的根本目的就是传达信息，也就是形式服务于内容。内容规定了展示陈列设计的方向，但绝不能据此就把形式完全归于从属地位。好的形式设计不但能为内容的展示陈列过程加分，还能直接影响内容向受众传达的效果。所以，想做好展示陈列设计，必须辩证地看待内容与形式的关系，使二者相互配合，共同发挥作用。

　　设计师接受设计任务后，应先分析需要展示陈列的内容，然后进行构思，这时存在于头脑中的只是一些概念、意图和想象，在设计完成前都处于抽象状态。当设计进行到一定阶段需要沟通方案即实现想法时，才会选择具体的表现形式，达到最好的设计表现意图，这是由内容到形式的转化过程。展示陈列设计的内容会对表现形式产生影响，但并不是机械的命令，设计师的思维才是联系二者的关键，如图2-13所示。

图2-13 内容与形式关系示意图

选用的形式与所表现的内容能否完美结合，决定了观众观看的效果。观众进入展示陈列空间后第一印象是由表现形式给予的，所以往往使设计者产生形式决定一切的错觉，如果只停留在这个层面理解形式与内容的关系，那么设计师的作品很难成功。只从形式入手，让形式僵硬地适应内容必然会导致双方联系脱节，即形式不能充分反映所要展示陈列内容的精华所在，还可能分散观众的注意力，达不到信息传达最优化的目的。在一些展会上，观众无法很好地获得信息或不能很好地理解展示陈列方的意图就由此造成的。实质上内容和形式是紧密相连的，从内容升华出的形式可以使形式与内容形成最优化的组合。因此，成功的展示陈列设计所选择的形式应该是对原有内容的升华和再创造。

图2-14为某进出口公司的展位，其对形式追求过度而忽略了内容，展位的造型既难以使观众联想到产品又不能突出产品的相关信息，导致形式与内容严重脱节。图2-15为某机械公司展位，设计形式的处理过于简单，虽然向受众传达了内容，但内容衬托做得不够好。

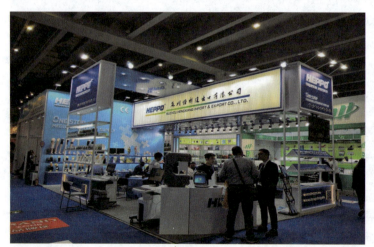

图2-14 过度追求形式的展位

图2-15 设计过于简单的展位

2.2.3 整体操作意识

一项展示陈列设计任务从策划到最终制作完成，要综合多个学科的知识，因此对展示陈列设计的认识绝不能只停留在表面上，应该以一个更加宏观的角度去看待、认识它。展示陈列设计应

该是一个完整的商业化过程，从开始到结束都有着很强的目的性，只有从这一层面上进行把握，才能更深刻地领悟展出者的意图和参观者的心理，设计出优秀的展示陈列作品，如图2-16所示。

首先，展出者根据展出目的进行总体策划并选择展示陈列的内容。设计师了解了展出者提出的规划后，应仔细研究规则中涉及的内容，确定展示陈列方式和展出主题，并进行市场调研、分析目标受众，掌握所使用场地的状况、展示陈列周期和使用经费等细节。对于设计者来说，前期工作做得越仔细后面深入设计的把握性也越大，成功率也就越高。

其次，设计阶段主要由设计师和工程师在前期调查的基础上共同完成。设计工作包括选择最合理的表现方法，确定空间编排、表现方式、使用材料、使用工艺等，还要进行从平面形象到三维形象过渡的工作。最终将比例模型、透视图与细部设计图样提供给展示陈列方，并根据展示陈列方意见反馈反复修改方案，确定最终方案。这个阶段是所有环节中最重要的部分，它关系到设计师能否正确地理解展出者的意图并将它完整地诠释出来。

再次，施工阶段包括施工图绘制（如灯光分布图、展品分布图、展示陈列空间轴测图、动线图等的绘制）和现场施工两个阶段。施工图是深入设计并最终用于施工的文件，现场施工需要以此为依据。绘制施工图需要设计师具有一定的实践经验，要熟悉各种材料的特性、使用方法、成本高低和现有条件下技术可能达到的范围，还要熟知国家的一些相关规定，如防火安全条例等。施工开始后需要设计师与施工单位相互配合，向施工单位详细交待施工中涉及的工艺、技术、材料等各方面的要求和制作周期。施工过程中设计师主要负责监督工作现场，使施工尽可能达到设计效果，若遇到施工技术难度太大而达不到要求时，还要考虑应变方案。在此阶段，设计师控制力度越大最终效果就越接近设计方案。施工方根据设计师的要求和具体设计方案，可选择场外加工或现场加工方式，并需要按规定日期完成施工。这一阶段是展示陈列设计由图样到实物的成型阶段，为了保证展示陈列效果应尽量忠实于设计方案，需要设计师进行严格有效的控制。

图2-16 展示陈列操作流程示意图

最后，展出阶段需要设计方根据展示陈列现场的意见反馈进行分析总结，并形成经验积累，为下次设计做好准备。

2.2.4 多维表达意识

随着市场经济的发展与会展行业的出现，展示陈列设计逐步进入强调空间造型艺术的阶段。当今，随着商业竞争的加剧与科技的飞速发展，商家需要在展示陈列设计中加入更多的情感因素来拉近与消费者之间的距离。同时虚拟现实技术与互动技术日趋成熟，这些也给展示陈列设计提

供了新的"空间",使其向更多维度拓展。在这种趋势下,设计师应该增加多维表达的手段,重视情感因素的表达。多维度的展示陈列设计可以更加准确地向参观者传递信息,很主动地影响参观者的心理感受。

当前已经出现的多媒体技术及虚拟现实技术等表现手段,已经取得很好的应用效果,常见的技术主要有人机交互技术、数字新媒体技术和虚拟现实技术等。如果能将更多的高科技表现方式应用到展示陈列设计中,就能继续扩展展示陈列设计的维度。当把虚拟现实技术应用到展示陈列设计中,观众就可以游历于虚拟世界并且随时获得信息,展示陈列设计将成为最成功的信息传达方式之一,如图2-17、图2-18所示。

图2-17 交互式技术展示

图2-18 虚拟现实技术展示

2.3 展示陈列设计中的信息传播

当我们看到一则广告时，会很自然地阅读，然后接受一定的信息，不论这种接受是主动的还是被动的，这就是平面媒体的效果，它的信息传达很容易被感受到。其实空间也能给我们传达类似的信息，只是通过空间传达出来的信息不太容易被主动认识到而已。要研究展示陈列设计，就必须对空间的信息传达方式有一定的认识。

柏林犹太博物馆展示了一个沉重的历史题材，因此其空间设计，从外观到内部都努力营造压抑沉闷的氛围，被直线割裂的外檐、狭窄昏暗的通道、通道上空大大的十字叉造型，都强烈地震撼着观众，如图2-19、图2-20所示。

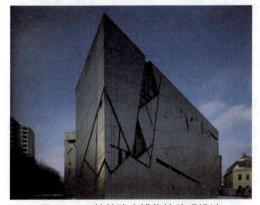
图2-19　柏林犹太博物馆外观设计

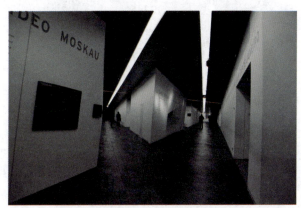
图2-20　柏林犹太博物馆内部设计

2.3.1 信息传播的准确性

成功的展示陈列设计，要向观众准确地传递发布方的意图和信息，并能影响观众其后的行为。商业展示陈列更是如此，其信息传达是否准确直接影响着销售成果。因此，信息传播的准确性就显得分外重要。

理想的展示陈列设计可以在信息发布者与参观者之间架起一座桥梁，让双方的信息无阻碍地进行交流。参观者来到现场亲身体验最新型的产品，感受企业的亲和力和品牌魅力，近距离地接触厂方，与厂方面对面地沟通。在融洽的氛围中，企业既能与老客户联系感情，又有机会发展潜在客户群，参观者获得了最新、最直接的信息，能够为其后的消费行为提供判断依据。

具体说，通过展示陈列空间，既要准确地表达出品牌的市场定位、产品特性，同时要迎合目标受众的审美习惯。在这一过程中，若想获得最理想的效果，就要求设计师必须准确理解展出方的意图与展品的情况，并认真考虑参观者的接受程度。通过设计准确传递出令双方都可以接受的信息，为双方的交流奠定基础。

信息传播的准确性是展示设计最先要注意的问题，要解决这个问题就要求设计师必须清楚地了解产品与品牌的特性、市场定位等。在图2-21与图2-22中，可以看出两个服装店的设计风格有着明显的差别：图2-21中的服装店是面对年轻女性消费者的，所以风格轻松，大量使用木

质板材作为装饰材料和展示道具，商品陈列密度适中，给人亲切而有活力的心理感觉；图 2-22 中的服装商店瞄准的是高端消费者，装饰风格趋于成熟高贵，地面墙面采用石材，还用天然石料与木料制作了精美的展示道具，以衬托商品的价值，陈列密度也很低，这样的展示设计传达出奢侈昂贵的信息。通过这个实例可以看出，正确适度的信息传达对于商品与品牌的宣传有很重要的作用。

图 2-21　活力的设计风格适合年轻消费者

图 2-22　精美的设计风格适合高端消费者

2.3.2　信息传播的趣味性

通过空间正确传达信息是展示陈列设计中对于信息传达的最基本要求。要使受众更好地接受信息，就要注意信息的趣味性与艺术性。

从心理学角度来讲，每个人都有猎奇心理，大家受好奇心的驱使对感觉新鲜的事物会努力去了解究竟是怎么回事，如观看悬念电影、参加户外探险等。在这一过程中，大脑会处于非常兴奋的状态，对关注的事件印象也会比较牢固。所以，在展示陈列设计中如果能通过充满趣味性的设计来吸引观众，并唤起他们的好奇心，就会取得意想不到的效果，如图 2-23 所示。

图 2-23　趣味性的橱窗设计

对展示陈列设计趣味性的把握应考虑到观众的心理接受范围。通常情况下，观众分为敏感型、追随型和保守型三类。

敏感型观众喜欢趣味性极强的设计，越是超出意料之外的设计越能激发他们的热情。追随型的观众喜欢带有一定趣味性的设计，并能够积极地参与其中，主动获得所要传递的信息。保守型的观众对趣味性反应迟钝，有时对趣味性的设计还颇有微词，甚至采取消极的态度，因此，在增加趣味性的设计时应该区别对待这三种类型的观众，要看展示陈列任务的目标主体人群是谁，更接近哪种类型，然后对症下药，采取适当的方式进行设计，如图2-24、图2-25所示。

图2-24 品牌展览的趣味性设计

图2-25 餐厅酒吧的保守性设计

2.3.3 信息传播的艺术性

优秀的展示陈列设计不仅功能完备、目标明确，而且一定具备打动人心的艺术感染力。处于商业空间中的展示陈列设计，在满足商业需求的前提下，自然也要追求更高的艺术性。

商业空间对艺术性的追求主要表现为追求形式美感，即通过形式美感向受众传达艺术化的信息。这种形式美感的表现来源于设计师多年对生活和设计的感悟，是设计师审美情趣的外化，在充分理解展出者要求的基础上，进行有意识的艺术升华。这样的设计所传递的是精神的信息，可以直接诉诸受众的心灵，展出者在心灵的对话中以艺术的方式传递了信息，而受众在得到信息的同时也获得了美的感受，从而留下深刻的印象，如图2-26所示。

展示空间的艺术语言具有塑造展示陈列空间艺术形象的功能。在展示陈列设计

图2-26 以艺术的方式传递信息

中，艺术语言的应用是产生艺术性的基本方法。艺术语言是感性的、表现性的和精神化的，它高度概括了生活中最易打动人的部分，属于艺术知觉的结构层次，是艺术化思想和艺术欣赏的媒介，如图 2-27 所示。因此，设计师有必要了解商业空间中的艺术语言，利用它表达自己的思想，使展示陈列设计作品不落俗套。

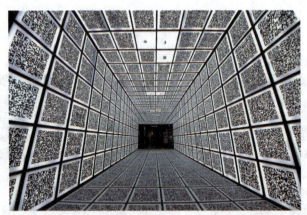

图 2-27　展位设计充满艺术感

使用艺术化的语言表达，可以在整体上使展示陈列空间具有极强的艺术氛围和艺术感染力，提高展示陈列设计的品位。在展场中树立良好的形象可以获得更多观众的关注，达到传递展示陈列信息的目的，如图 2-28 所示。

图 2-28　服装店展示陈列设计艺术氛围浓厚

艺术化的语言表达需要大量使用形式美法则，它使设计符合人们普遍的审美习惯，使美有依据。通常在设计中它表现为节奏与韵律、对比与调和、均衡与对称、互补与对应、动势与静势等。如图 2-29 所示，这是一个充分利用形式美感塑造展示空间的例子，空间并没有太强的主题性，整体处理也并不复杂，只是运用了大量弧线的重复组合围隔空间，这样既使整个展位充满运动感，又使空间传达出秩序与优美的隐性信息。

艺术语言在展示陈列设计中的应用十分普遍，展示陈列设计经常向绘画、雕塑等艺术门类借鉴各种表现手段，同时艺术也不停地结合各类设计手段，二者之间的界限正在逐步变得模糊，如图 2-30 所示。作为一名展示陈列设计师，必须要注意提高自身的艺术素养，以应对竞争日趋激烈的商业市场。

图 2-29　利用形式美感塑造展示空间　　　　图 2-30　通过设计手段展示艺术作品

唯美的艺术化设计总是为人们所喜爱，在对展示陈列空间建立起美的认同感后，人的心里自然会对展示陈列内容进行艺术化的想象，在心中提升它的形象并产生亲和感，愿意更多地了解它所传达的信息。这种艺术形象一旦在观众心里建立，往往很难磨灭，并在其后深深影响其行为。

2.3.4　信息密度与传达效果

前面我们讲述了通过空间给受众带来的心理感受，下面回到信息本身，来探讨一下信息传达的有效性。我们每天都会面对无数的广告，想一想哪个能抢先进入你的视野，引起你的注意，它又是如何做到的？我们来看一组啤酒平面广告的例子，如图 2-31 所示。

图 2-31　啤酒品牌平面广告

这三幅广告的版面大小基本相等，可以看出，第一幅的商品形象最突出，第二幅次之，第三幅的商品形象最不突出。原因就在于信息的密度，第一幅的信息密度最低只突出一种啤酒的标签；第二幅则是一个品牌的两个品种；而第三幅广告则在讲述一个故事，包含很多信息，品牌与商品的形象已经不突出了。 如果我们不考虑这三幅广告的情感诉求，只从信息传达效果的角度探讨，第一幅广告至少能先引起观众的注意，从而赢得先机。

　　通过以上的分析，我们可以得出这样的结论：信息的密度与传达效果成反比关系。这是因为，多个信息并列出现会分散观众的注意力，反倒不如只传达较少的信息，能让观众产生记忆。对于展示陈列设计来说也是如此，空间中的信息越简练越能达到高效率的传播效果。

第3章 展示陈列空间设计

本章概述：

本章主要结合实践案例，介绍展示陈列设计中的空间设计。

教学目标：

通过本章的学习，能够从空间设计具体实践的角度进一步了解展示陈列设计的独特性和综合性。

本章要点：

明确展示陈列空间设计实施过程中，功能区域划分、动线设计、空间结构与造型设计的流程，以及展示陈列空间设计的形式法则。

近代科学在对人的行为、知觉、感觉与空间、时间的关系的研究上取得了长足发展，这些成果首先被应用在建筑设计中，并取得了很多成就。随着展示陈列设计的发展，这些理论也开始在这个领域逐渐发挥作用，对展示陈列设计的发展产生深远的影响。

3.1 空间规划

展示陈列设计需要在有限的空间和时间内准确、高效地向观众传达信息，因此空间设计是展示陈列设计中一项非常重要的内容。在学习的时候，我们需要掌握一些展示陈列空间设计的基本规律和形式法则，这些内容很多来自平面构成、立体构成，以及它们如何在空间设计中加以应用，如图3-1所示。

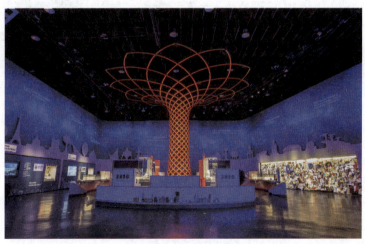

图3-1 展馆空间设计

3.1.1 划分功能区域

展示陈列设计虽然使用的空间有限，但功能划分十分明确，依据不同展区各自的使用目的，需要设计师对空间进行合理划分。展示陈列设计中常见的功能空间有：展示陈列区、形象区、通道、演示区、休息区、洽谈区、服务区、存储区、特殊功能区等。

展示陈列区是核心的也是面积最大的区域，它肩负着陈列展品，进行展示的根本任务。展示陈列区内部的具体划分需要考虑展品的体积、形状、材质和颜色，展品的特性也决定了采取何种展示陈列设施。展示陈列区的划分还必须处理好空间与人的关系，既包括空间中观众的密度，又包括展品前留出的观赏区域。

如图 3-2 所示，在这个展示陈列方案中，设计师大胆使用几何造型进行穿插组合，营造出一个极具张力的空间，给观众留下深刻的印象。

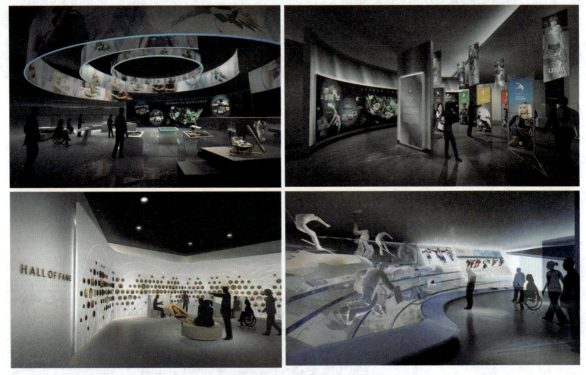

图 3-2 极具张力的展示陈列区空间设计

形象区旨在突出展示陈列主体的品牌形象，通常设立在入口或核心展示陈列空间。

通道主要起到调节展区内人员流动的作用，通常可以分为两种，一种是连接不同展示陈列区域的过渡性空间，另一种是展台、展示陈列物之间的观众流动空间。通道空间需要满足观众流动的需要，是提高展出效果的保证，如图 3-3 所示。

演示区设置与否视展示陈列方需要而定，其主要功能是提供一个可供动态演示商品的空间。这一区域还可以作为互动交流区使用，有利于联络展出方与观众的感情，如图 3-4 所示。

图 3-3 通道空间设计

图 3-4 演示区空间设计

休息区多出现在面积比较大的展示陈列空间中，可以有效地缓解观众长时间参观的疲劳，提高观众观展的效率。

洽谈区功能性很强，可为展、买双方提供一个安静的环境进行深入交流。商业展会和文化交流类展会大多会设置这种区域。

服务区、存储区、特殊功能区是展示陈列活动的辅助设施，设计时需要考虑更多的功能需要。虽然它们不担负展示陈列任务，但可以保证展示陈列活动的顺利进行。

3.1.2 动线设计

展示陈列设计与人的行为有着密切的关系，是流动的艺术，既然流动，就需要对动的方向进行规划和设计。动线设计是一种对空间的经营和规划，操作时有些像规划设计，展品、展台和展架的位置是固定的，设计的依据是如何使观众有效地参观展览。

在进行动线设计时，设计师要明确展示陈列大纲的思路和逻辑关系，让观众在参观过程中逐步深入，准确获得信息；分析既有空间的特点，合理安排并引导人群流动，避免出现观众过度集中或参观死角；还要考虑一旦发生特殊情况，如何在最短的时间内疏散人流，保证安全。

如图 3-5 所示，这是一个规模比较大的展示陈列设计，我们可以清晰地看到四个主要的展示陈列节点，以及它们之间的联系。通过对参观动线的设计可以引导观众很细致地参观每一个细节，同时在不同区域还各自有引发他们兴趣的亮点，是一个非常成功的动线设计。

动线设计需要从全局上把握空间，挖掘空间的优势，弥补空间的缺陷，使展出重点突出、层次分明、节奏韵律协调、人员分布合理，为观众营造出一个舒适的观展空间。例如，展示陈列都从序言开始，围绕主题层层展开，在做了大量铺垫后达到展示陈列中的高潮部分，最精彩的展品和展板都被展出，之后节奏开始趋于平缓，直至结束。动线设计就是要让观众在整个过程中感受到这些起伏。

图 3-5　展示陈列动线设计

动线设计将展示陈列的端点、通道、节点以合理的方式连接起来，如图 3-6 所示。

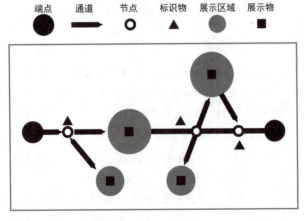

图 3-6　空间动线示意图

端点是观众参观的起始位置。通道可以四通八达地连接任何一点，设计时要考虑参观的趣味性，不能直来直去过于呆板，还要注意避免出现死角。节点是通道交汇的地方，也是展品或标识物设置的位置，其设置需要考虑观众的流量和空间面积的比率，是合理安排空间动线的关键。

动线通常分为开放型和封闭型两种，如图 3-7 所示。

开放型动线是指具有多（端点）入口的动线设计，强调引导和导识的准确性。

封闭型动线是指只有一个（端点）入口的动线设计，设计时应该避免出现死角，并想办法增加空间的趣味性。

图 3-7　开放型和封闭型动线结构

3.2 结构与造型设计

结构与造型设计是指在展示陈列设计中,对面积和体积较大的空间,如博物馆的主题展厅、会展中心的主题展位等进行科学且创造性的规划设计。结构与造型设计是展示陈列空间组合结构划分的关键,不同的空间结构呈现不同的视觉效果。

3.2.1 结构设计

展示陈列结构包括展区内部结构和展区外部结构。展区内部结构是一个相对完整的独立个体,它通过整合不同功能空间的需要,使空间形成有机结合的整体,实现展示陈列商品、传达信息、交流洽谈等多种功能,如图 3-8 所示。展区外部结构指各个独立的展示陈列区域之间的协调关系和观众流动问题,设计时还应该考虑到空间序列的完整性,如图 3-9 所示。

图 3-8 展区内部结构设计

图 3-9 展区外部结构设计

3.2.2 造型设计

展示陈列中的信息传达主要依赖空间造型作为载体,所以空间造型就成为展示陈列设计中最重要的构成要素之一。空间造型包括宏观和微观两方面。

1. 宏观空间造型

宏观空间造型,指展区整体的造型设计,它确定了展区的空间形象和主要空间结构。通常宏观空间的展示陈列造型设计具有如下特点。

(1) 体量感的塑造,多以几何形为基本元素进行组合,强调体面间的对比关系,旨在凸显展区的气势,如图 3-10 所示。

图 3-10 空间的体量感塑造

(2) 空间的流动感,通过隔断物使空间形成开放、闭合、集中、分散的不同序列感,这是纯心理的感受,同时和行为学也有着密切的关系。通常情况下观展空间可以是开放的、分散的或集中的,会谈或休息空间是相对封闭的。设计师应通过有效组织将这些不同空间巧妙地整合在一起,给观众带来活泼、舒适、和谐的空间心理体验,如图 3-11 所示。

图 3-11 空间的流动感塑造

(3) 竖向空间的再分配,是当遇到展示陈列方功能要求过多、场地面积不够的情况,就需要重新组织竖向空间,以扩大使用面积,即局部或整体为双层或多层设计,如图 3-12 所示。采用这种方式时要注意几点:首先,高低错落的穿插关系;其次,删繁就简,避免空间组织过于复杂;最后,注意不同层面空间之间的关系。

2. 微观空间造型

微观空间造型指展柜、展架、展板、展台等的造型设计和具体摆放位置,在满足展示功能的情况下,还可以起到丰富展示陈列空间层次的作用。

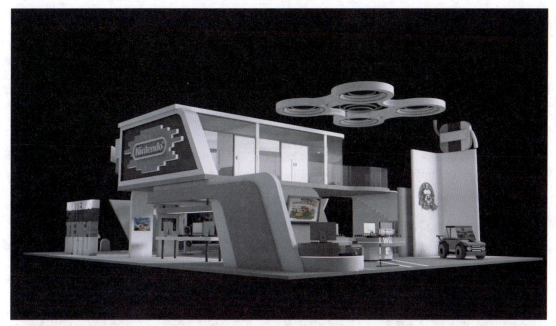

图 3-12 竖向空间的再分配

展柜起到展示陈列展品、保护展品的作用，常见的有高展柜、低展柜和台式展柜等，设计时需要根据展品的不同分别进行处理。

展架多用于吊挂喷绘物或展板，也可用作组装展示陈列域的空间造型，是一种灵活实用的展示陈列器械。

展板既是平面信息的载体又是展示陈列空间的分隔物，它的设计虽然可以根据具体需要而定，但是标准化程度越来越高，通常为了节省原料都是按照一定模数进行裁切。

展台的功能是承载展品或模型，使它们在展示陈列空间中凸现出来，展台有组合式、独体式、框架式等多种形式，有时为了丰富展出效果还会采用旋转展台。

展示陈列空间中，展位的摆放通常分为四种形式：岛屿式、环柱式、靠墙式和可移动式。岛屿式用展架在空间中围合成单独的展示陈列区域，特点是展示陈列面积充足，顾客可以从各个角度观看。环柱式以空间中的柱子为中心安排展柜或展品，可以充分使用场地。靠墙式是展柜根据墙面走势进行排列，是最常见的排列方式之一，为了丰富效果可以将墙面与展柜相结合处理，优点是可以有效利用空间。可移动式的展柜使用灵活，特点鲜明，可以极大地丰富展示陈列空间。

3.3 设计的形式法则

展示陈列空间设计是室内整体展示设计的重要组成部分，而优秀的空间设计都要遵循一定的形式法则，才能创造出合理的空间环境。展示陈列空间设计作为展示设计的一部分，其形式法则主要表现在：造型与比例，节奏与韵律，对比与统一等方面。

3.3.1 造型与比例

造型是设计师有目的地创造出的形态。展示陈列设计中造型分为平面造型和空间造型两种，其中空间造型具体表现为展具设计和装饰物设计。比例是物体之间的比率关系，按照经典的美学比例标准设计出的东西可以给人和谐、典雅、优美的感觉，现代设计为了求新求变也会摆脱黄金比率的束缚，追求更加多元化的效果。

如图 3-13 所示，这个设计方案制作了相同的若干展壁造型，配合不同的材质和灯光给观众带来既有秩序又有个性的难忘感受。

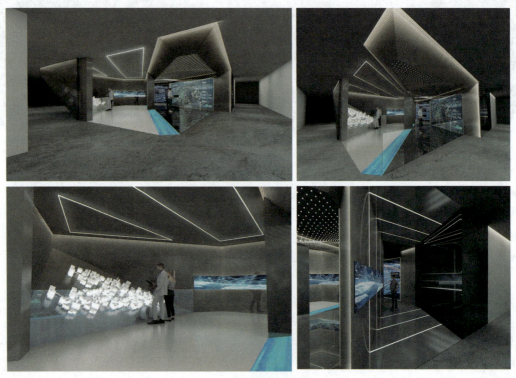

图 3-13　展壁造型设计

3.3.2 节奏与韵律

节奏和韵律都是音乐术语，节奏即是音乐的进行，在设计中表现为几种典型元素的不断交替出现，给人一种反复、跳跃的美学心理体验。韵律是物体不断重复出现或渐变出现所形成的一种感受，它由无数有规律变化的不同节奏组成，能够给人一种连续的、重复的、活泼的、跌宕起伏的节奏感。

展示陈列设计中，节奏和韵律表现为有规律变化的不同体量、不同材质的展示陈列物对比，以及展示陈列空间中不同色彩明度、纯度和色相间的对比关系。秩序是韵律的前提，节奏感和韵律感的营造需要对秩序进行良好的把握，否则空间将变得凌乱不堪。

如图 3-14 所示，该设计方案利用相同元素的不断重复和跳跃，营造出极强的空间韵律感。

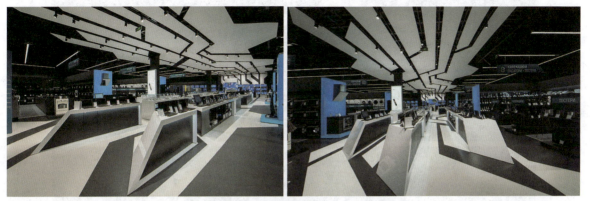

图 3-14　有韵律感的空间设计

3.3.3　对比与统一

对比是将事物双方的不同点加以放大，将矛盾激化，给观看者以极强的紧张感，留下深刻的印象。展示陈列设计中形成对比的元素很多，如材质的对比、色彩的对比、空间体量的对比、虚实的对比等。设计师可以通过强化其中某一方面或某几方面的对比，来突出展示陈列的效果。

统一是为了保证展出的整体效果，缓解其中的一些矛盾，这就需要设计师具有在诸多复杂的因素中抓住主要矛盾的能力。效果突出的展示陈列设计既要有整体统一的视觉效果，又要具备灵活多变的细节处理，需要在矛盾中求统一，在统一中求变化，达到和谐共生的美学效果。

如图 3-15 所示，该设计方案利用造型元素的对比与统一，创造出极强的空间节奏感。

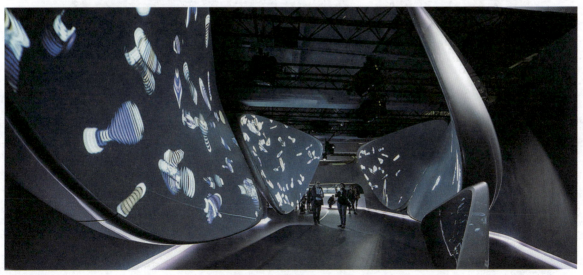

图 3-15　对比统一的空间设计

图 3-15 对比统一的空间设计（续）

3.4 设计实例：滨州城市规划馆展示陈列设计

项目介绍

建设历程：滨州城市规划馆于 2006 年 3 月建成，同年 10 月布展完成对社会开放。展馆分别于 2010 年、2014 年和 2017 年实施了升级改造。2017 年 7 月 5 日，展示馆正式闭馆实施改造升级工作。历时 4 个月的闭馆施工，展示馆基本完成了改造升级，并于 2017 年 11 月 25 日试运行开馆。

展馆面积：总建筑面积为 5440m²。

展示内容：展馆用"新旧对比""写实"的手法，突出滨州元素和符号，全面展示城乡发展的历史变迁、规划引领下的全市社会经济发展成就，以及未来的规划。

技术手段：展馆内大量采用平面立体化设计手法和高科技手段，将多媒体、飞趣 360、信息瀑布、3D 影院、数字沙盘等现代声光电技术融入多项展示环节。

展示设计

整体空间设计：以"尊重自然，智慧规划，铸就渤海之滨，黄河之洲"的思路为起点，从城市规划的理念出发，结合"天地人和"的主题，进行元素提炼与空间转化，如图 3-16 所示。

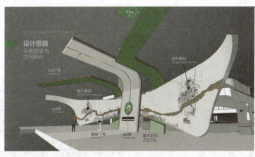
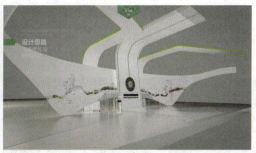

图 3-16 空间规划设计

序厅空间设计：运用动感的线条将水平与垂直空间相结合，打破了原有较封闭的空间结构，强化了序厅的流动性和开放性，丰富了空间层次，如图 3-17 所示。

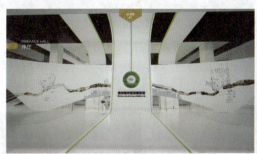

图 3-17 序厅空间设计

总体规划展区设计：采用六边形的造型结构，以展示整体规划的全息投影技术装置为中心，辅助立面的展壁结构。依据展览动线规划，塑造出了空间较宽阔的观展节点，强化了展区的视觉中心，如图 3-18 所示。

图 3-18 总体规划展区空间设计

互动展区空间设计：围绕投影及交互设备，展开对应的空间设计，既要保证观者的观赏与互动空间，又不能破坏原有的空间结构和展览层次，色彩上为凸显视觉效果特采用了深蓝色的空间呈现方式，如图3-19所示。

图3-19 互动展区空间设计

海洋渔业展区空间设计：以象征海洋的波浪造型为核心元素展开空间设计，展壁立面的图片背景与地面和顶面的空间造型相呼应，以海浪造型向外延伸，在静态的展示陈列中生动地呈现层层海浪的动态效果，如图3-20所示。

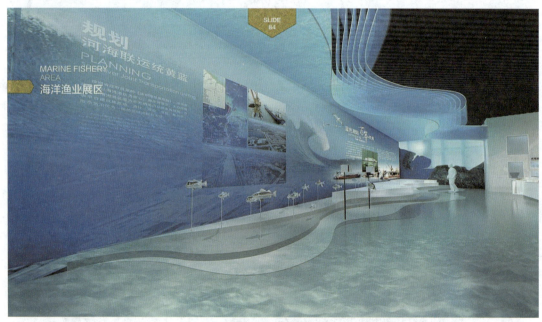

图3-20 海洋渔业展区空间设计

第4章 展示陈列的专项设计

本章概述：

本章结合实践案例，介绍展示陈列设计中重要的专项设计，包括照明设计、色彩设计、版面设计、道具设计与材料应用。

教学目标：

通过本章的学习，能够深入理解展示陈列设计的系统性与综合性。

本章要点：

从项目实施的各专项设计分析，深入理解展示陈列设计的系统性建设方法。

展示陈列设计是一个系统化的设计运作过程和跨专业融合的群体化设计创新行为。整体的展示陈列设计工作既需要有理念梳理、空间规划、流线设计、照明设计、色彩设计、版面设计等环节，也包括工程技术设计在内的集体合作与协调。

4.1 照明设计

展示陈列的照明设计整体上分为室外照明设计和室内照明设计。灯光是一个灵活且富有趣味的设计元素，可以成为展示陈列空间效果的催化剂，既能突出展示的焦点及主题所在，也能强化整体展示效果的层次感。

4.1.1 展示陈列照明的作用

在展示陈列设计中，光的存在不仅只是为了照明，通过对光的塑造还可以影响观众的心理感受，强化局部注意度、引导观众流动和营造特定的氛围。针对具体展品，光还可以突出它的材质、体积、颜色，将展品最动人的气质展现给观众，如图4-1所示。

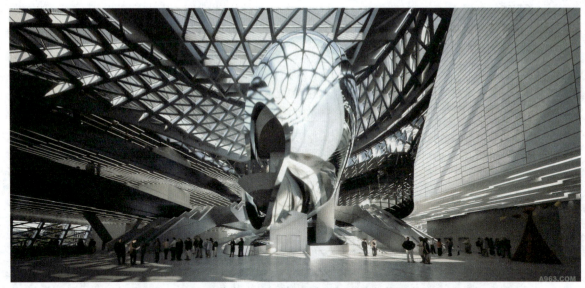

图 4-1 用光影突出展品的气质

展示陈列设计中灯光照明主要针对两方面，针对展品和针对观众。

针对展品的照明，一方面可以起到强化展品质感、色彩和造型的目的，使展品展出效果更突出、更打动人，另一方面可以起到强调展品外形，明确与空间关系的目的。光、影共同发生作用时，物体的三维形状才会显现出来，光影越强烈，物体的体积感越强。有意识地增加对展品的光照度还可以起到突出展品的作用，如图 4-2 和图 4-3 所示。

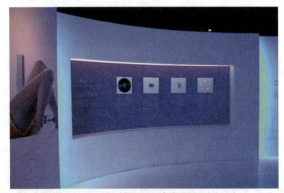
图 4-2 针对展品的冷色调灯光设计

图 4-3 针对展品的暖色调灯光设计

针对观众的照明可以起到引导观众参观，增加空间感的作用，如主要展示陈列区域灯光较亮，通道区域或展品之间的区域灯光较暗，可以让观众明确参观重点，增加对展示陈列空间的兴趣，降低疲劳感。照明还可以调节观众的情绪，如使用冷色光可以使观众安静、理性、休闲地参观，使用暖色光则可以给观众以亲和力和温暖的感觉。总之，如果使用好光，对展示陈列空间的效果营造能够起到事半功倍的作用，如图 4-4 和图 4-5 所示。

图 4-4 绚丽的灯光设计使观众振奋

图 4-5 温和的灯光设计使观众舒适

◆ 4.1.2 展示陈列中光的效果

光是从发光体发生的具有波状运动的电磁辐射中很狭小的一部分，它照射到物体表面并反射到人眼中的视网膜，再经过大脑处理便产生了视觉。有了视觉感受，就为人类认识世界奠定了基础。人类对光的控制由来已久，在古代，火光是人类使用最早的可控制光源，但那时人们只能控制亮度。19 世纪开始出现电灯，它为我们能够灵活控制光提供了可能。如今，随着照明技术的发展，我们通常从照度、色温和亮度三者入手对光线进行控制，如图 4-6 所示。

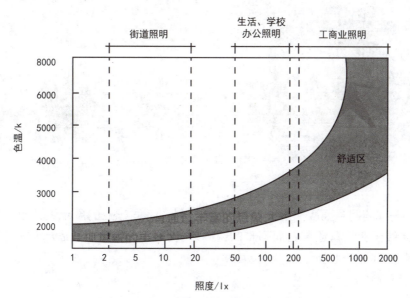
图 4-6 照度水平与舒适度的关系

(1) 照度。把被光线照射到某一表面单位面积所接受的光通量称为照度。照度控制了展示陈列空间的光线强度并可影响人对色彩的感觉。

(2) 色温。可以控制展示陈列空间的气氛，使展示陈列空间内充满变化、层次鲜明。色温高会感觉凉爽，色温低会感觉温暖。使用时色温应该与照度相协调，也就是照度应该和色温成正比。照度低、色温高，会使人产生恐怖感，照度高、色温低，则会使人产生烦躁感。

(3) 亮度。亮度和照度的概念不同，它是一种主观的评价和感觉，与被照面的反射率有关，表示被照面的单位面积所反射出来的光通量，也称发光度。在展示陈列空间中，可以通过提高局部光照亮度来吸引观众的注意力。

4.1.3 展示陈列中常用光源

展示陈列中使用的光源分为自然光源和人造光源。自然光源通常由直射的阳光和反射的天光构成。人造光源主要有白炽灯、直管荧光灯、环形荧光灯、碘钨灯、高压汞灯、高压钠灯、低压钠灯、低压卤素灯、霓虹灯、节能射灯等，如图4-7所示。不同类型的光源有不同的特点，在使用时对展示陈列空间的营造会产生不同的心理感受。因此，在选用灯源时应针对具体项目分别对待，综合使用各种光源，发挥它们各自的长处，最终达到理想的展示陈列效果。

直管荧光灯

高压汞灯

高压钠灯

环形荧光灯

节能射灯

图4-7 常见部分灯具

展示空间的整体照明要服从于整体氛围的要求，针对不同行业的展示设计应区别对待。如医药卫生类的产品展示应该营造洁白而高雅的空间感觉，高科技类的产品展示则需要处理成幽深神秘的空间感受，如图4-8所示。

图 4-8　医药博物馆展示陈列设计

4.1.4　展示陈列照明方式

1. 光源照明

通常情况下，展示陈列照明的光源主要有三种，即自然光照明、人造光照明、自然光与人造光相结合的照明。

（1）自然光照明直接利用太阳光，主要用于户外展示陈列，一部分具有透明顶棚的场馆也可使用自然光，但一定要辅以人工光源作为补充。自然光的缺点是不容易控制，受自然环境影响较大，特别是在阴天时，照明度往往很难达到预期的效果，所以在室内展示陈列中较少直接使用这种光源，如图 4-9 所示。

图 4-9　自然光照明

（2）人造光照明特点突出，它可以很好地控制照明效果，而且性能稳定，对于场地照明或渲染展示陈列品细节都具有良好的效果。因此，人造光照明是展示陈列设计中使用最为广泛也最不可缺少的照明方式，如图 4-10 所示。

（3）自然光与人造光相结合也是一种不错的照明方式，它可以利用二者的长处实现互补，如图 4-11 所示。不过，这种照明方式受到场地条件限制，因为大多数场地没有让足够的自然光进入的条件。

图 4-10　人造光照明

图 4-11　自然光与人造光相结合照明

2. 区域照明

（1）整体照明。整体照明指整个展示陈列场所的照明，它为具体展示陈列空间提供大的光照环境和背景，通常由反光灯、灯棚、吊灯或间接照明来完成。因为是背景式照明，所以要求整体照明在照度上不宜太强，为展示陈列空间的灯光设计留出余地，有必要时还可配合具体展区的灯光设计做减弱光照处理。整体照明通过控制照度还可以起到疏导人流、引导观众参观的目的，如图4-12所示。

图4-12　展厅整体照明

（2）局部照明。较之于整体照明，局部照明的目的性更为明确，即为突出某一部分空间、展品或展台，提升观众对这一区域的关注度，更好地表现主题展品的魅力，如图4-13、图4-14所示。这类照明光源一般距离参观者较近，因而需要有效地减少眩光对观众的影响，必要时可采用带有遮光板的射灯，并需要反复调节适应角度来解决这一问题。玻璃类的展柜注意避免反光，否则会给观众带来干扰，影响展出效果。展台布光应该有效地突出其立体效果和空间效果，可以选用射灯、聚光灯等光线较强、较集中的光源来塑造体积；用点光、漫射光来丰富细节表现，也可在展台内部设置灯光来强调展出物品的重要性。为了增加艺术感染力，也可通过底部照明营造一种物体轻盈离开地面的感觉，形成独特的悬浮效果，使空间更加富有趣味。局部照明在灵活应用的同时还应考虑到保持整体效果的统一，在强调主要位置的同时削弱次要的部位，否则极易造成视觉空间混乱。

图4-13　局部照明营造优雅的视觉感受

图4-14　局部照明强化艺术感染力

3. 氛围照明

氛围照明旨在强化参观者对空间氛围的感受，打动他们的感情，进而获得认同感的照明设计。氛围照明处理得好可以产生意想不到的效果，如通过色光、亮度和照度来营造静谧的空间、浪漫的爱情世界等，如图 4-15、图 4-16 所示。为达到设计效果，可选用泛灯光、激光发生器、霓虹灯等光源，再配以滤色片、气雾发生器等设施。如有条件，还可综合使用电脑控制的声、光、电综合多媒体技术，令展出效果产生无穷的魅力，使展示陈列设计产生质的飞跃。

图 4-15 黑白主色灯光营造时尚氛围

图 4-16 蓝色灯光营造深邃空间

4.2 色彩设计

在展示陈列设计中,色彩对传递感情起着非常重要的作用,它可以使参观者在无意识的状态中了解到展示陈列方想传达的信息。色彩还可以统一视觉形象,在一定条件下可兼具标志和象征的意义。

4.2.1 展示陈列中的色彩运用

展示陈列设计中的色彩部分主要指在展示陈列空间内出现的色彩,如展台、展板、展示陈列道具、色光等。通常在一个展示陈列空间内部,不同内容的展出部分可以用不同的颜色来加以区分,但对于墙面、地面等环境界面来说,一般不宜出现过多的颜色,因为环境色彩的作用主要是营造氛围、突出重点展品,如果颜色过于繁杂会造成空间混乱。一般展示陈列空间多以灰色系或黑白两个极色为大面积的背景,通过展板、展台的变化或展品本身来丰富颜色,这样在展示陈列时,色彩既统一又可以产生变化。

展示陈列设计中,展板、展台的应用最为广泛,而主要的色彩设计也多集中于此。展板是参观者获得信息的主要来源,其色彩设计的好坏将直接影响到展出的效果。展板通常包括文字、图形和表格等信息,就本身内容来说已很复杂,所以展板设计一定要简明扼要,使用颜色也应尽可能成体系,如使用同明度或同纯度的不同颜色,这样一来,虽然不同的部分使用不同的颜色,但整体形象依然很统一、很有力度。所有版面在设计之后要进行统一调整,对过于突兀的画面应加以处理,以强化整体感,如图4-17、图4-18所示。

图4-17 绿色调主题展厅

图4-18 红蓝色调主题展厅

4.2.2 展示陈列中色彩的心理效应

色彩对人引起的视觉效应主要反映在心理上,不同的色彩组合可以营造出不同的心理感受,也可以传达出不同的信息。合理的色彩设计可以有效地突出产品要传达的信息,感染受众;不合

理的色彩设计则会使人很快产生视觉疲劳，导致心情焦躁，不愿继续观看等。因此，对色彩的控制将影响空间视觉效果的舒适度，以及信息传达的准确度。以下是几种常见色彩的心理感受。

1. 温度感

色相环中红黄所在部分，通常称为暖色系、蓝紫部分则为冷色系。在展示陈列设计中，暖色调通常用于表现与食品或生活相关的产品，冷色调则多用于工业、科技类等理性产品的设计中，相对中性的绿色调多出现在医药、生物类企业的设计中，如图4-19、图4-20所示。

图4-19　暖色调的空间

图4-20　冷色调的空间

2. 空间感

不同的颜色可以给人以不同的空间感，一般暖色系会具有膨胀感，冷色系会具有收缩感。展示陈列设计中可利用这一规律扩大或缩小视觉的空间感觉，丰富空间层次，使展示陈列效果更加丰富，如图4-21、图4-22所示。

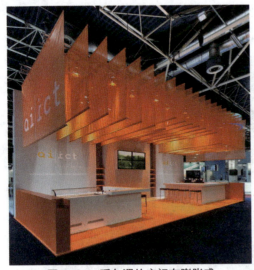

图4-21 暖色调的空间有膨胀感

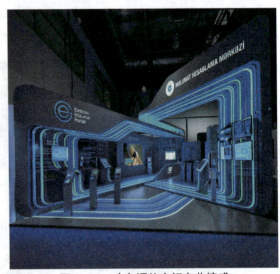

图4-22 冷色调的空间有收缩感

3. 尺度感

通常暖色的物品较之于冷色的物品在视觉上会显得更大一些。因此，在展示陈列设计中，对于大空间可多用暖色调来减少空旷感，使视觉相对集中；对于小空间可用冷色系，使其显得宽松。这一方法也可针对同一空间内的不同部分，分别加以应用。

4. 重量感

色彩的明度和纯度可以使物体产生重量感。如明度、纯度相对较高的物体会显得比较轻盈；而明度、纯度低的物体会显得沉重。设计中利用这一点可以使空间效果更加灵动，如图4-23、图4-24所示。

图4-23 色彩纯度和明度较高的空间

图4-24 色彩纯度和明度较低的空间

色彩本身还具有极强的象征性。例如，绿色代表健康、希望，蓝色代表高科技、理性，黄色和粉色代表时尚，紫色代表高贵和地位等。设计师面对不同的展示陈列内容时，要有针对性地加以使用，以增强展示陈列空间的情感表达，使展区内形成物我合一的氛围。

4.2.3　展示陈列色彩设计

1. 色彩设计的原则

在进行展示陈列的色彩设计时，应遵循如下几个原则。

（1）统一性：在空间、道具、展品、装饰、照明等方面，应在总体色彩基调上统一考虑，形成系统的主题色调。

（2）突出主题：由于观众面对的最大形态是展体构成，主要视觉对象是展品，应以突出展体构成、空间气氛，突出展品陈列为主。

（3）色彩丰富：仅有统一没有变化，会缺乏生气，应在色彩面积、色相、纯度、明度、肌理等方面进行有秩序、有规律的变化。

（4）服务观众：以观众生理、心理对色彩的具体要求作为设计的基点。

2. 色彩设计的程序

在对展示陈列空间进行色彩设计时，可按照以下程序逐层设计。

（1）展示陈列主色调（展示陈列总体色彩）：由展示陈列主题生发的色调，其并非是单一色调，而是统一基调下的对比色调、多样色调、渐变色调，应根据主色调，制定各展区之间的色彩关系。

（2）分区色彩：在统一基调下，产生区域特色。局部色彩变化适宜展出方强化自身个性，可利用局部色彩设计的变化传达自己展区的内容主题和风格。

（3）展具色彩：设计风格以强调个性为主，色彩以展出方的形象与展品特点为设计定位的基点。

4.3　版面设计

展示陈列设计的信息传达除了立体的展品、模型之外，还有以平面设计的形式为主的单体版面的连续和组合，包括文字、图片、图形、插图等二维形式。在展示陈列活动中，版面的规格有统一的标准，并在总体设计的要求下，对版面的色彩、排列、文字等做统一安排。

4.3.1　版式设计

版式设计包括标题的位置、字体、底版、版心色调、图片形式等的设计，分版式是在总版式确定后，各个具体版面的排版。

形式法则的规律产生于人类长期的艺术创作实践，遵循这些规律处理版面构图，可以使版面更富有感染力，对观众产生更强的吸引力。形式美法则以多样统一为支柱，包含以下元素的运用。

（1）整体：是在整体空间创意中建立一个视觉体系，其所追求的呈现形式必须符合展示陈列的主旨内容。只有把形式与内容完美融合，强化整体设计，才能体现版式设计的艺术价值。

（2）对称：是指相对的两个部分在形状、大小、长短上都相等或相当。在版面设计中，多数情况下依中心线上下或左右基本一致的设计，称为基本对称。对称的形式会给观众留下严肃、端庄、平稳、古朴的印象，但应注意变化，以免画面显得呆板。

（3）均衡：是指对立的各方在数量或作用上相等，与对称相比，均衡能给人灵活、自由和富于变化之感。在版面中采用均衡构图的设计，具有安定与稳定感，且更为生动，能引发观众的情感效应。

（4）对比：是表达物象的基本手段，即把对立的意思或事物放在一起比较，强烈的对比效果可以使人兴奋，从而提高视觉力度、增强感染力。对比可以归纳为几种形式：方与圆、长与短、硬与软、优势与劣势；大与小、明与暗、粗与细、水平与倾斜；密与疏、动与静、曲与直、发散与收缩；点与线、线与面、点与面、垂直与水平。还有色彩的明暗对比、纯度对比、冷暖对比、面积对比等。在版面设计中，直线型文字，字形与插图形象的轮廓之间构成了对比的基本关系。

（5）比例：是指形象在整体中所占的位置与分量，以及形象之间经过长、宽、高的比较形成的倍数关系。在版面设计中通常表现为版面边框的长度之比，文字、图片等内容与版面的面积之比，文字与图片的关系之比等。要获得良好的版面视觉效果，必须使形、色、线等素材之间具有良好的比例关系。

（6）重心：是指事物的中心或主要部分。在版面设计中，重心的视觉感受是位置决定的，版面失去了重心就等于失去了稳定和安全的感觉。位于版面上半部分的形象能引起人们轻松、飘逸自由的想象，越是往上这种感觉越强烈；位于下半部分的形象常常给人以压抑、束缚、稳定的感受；位于左半部分的视觉形象有轻松自由的舒适感；位于右半部分的则会使人感觉到紧密、沉重、稳固。

如图4-25所示，三个品牌分别将LOGO的重心编排于楼面空间正上方、下方、左上方，呈现出不同的视觉效果。

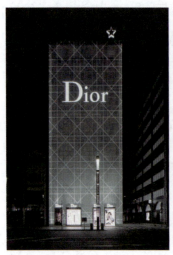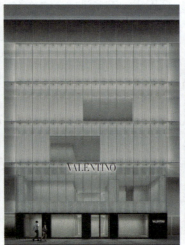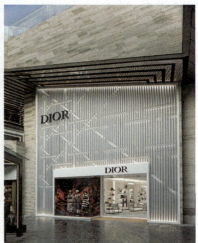

图4-25　LOGO在空间上的编排

（7）中心：本意为与四周距离相等的位置。在版面设计中，几何中心通常在视觉中心下方，即视觉中心偏高。

(8) 韵律：韵律是指观众在观察一个版面时，视线的流动停止起伏，追随形的变化之中所感受到的节奏。韵律应当是有一定规律而又有变化的，它不是简单的重复，而是对比双方的重复，如形的密疏、长短、起伏、明暗、粗细等既有规则又有变换的交替。在版面设计中，韵律可在形象的构成动线、字体与图像的组合、图与底版的关系中体现。

(9) 空白：空白相当于画面的背景，建筑的环境，有烘托、强调主题的作用。在版面设计中，空白与形象具有同等意义，没有空白也就没有图片、文字等形象，新颖、适宜的空白处理，会使版面产生良好的视觉效果。空白部分在画面上分配得当，能使画面有虚有实，有疏有密，气韵生动流畅，节奏和谐。如果一幅画面被一些实体形象拥塞得满满的，不留下一丝空隙，就会使人觉得气闷和闭塞，犹如写文章不加标点，分不清段落一样。构成要素周围留下空白，不仅能扩大视觉效果，同时利于视线流动。

任何信息要输送传递到读者的意识中去，必须重视使用空白。在现代的展示陈列设计中，画面的空白处理常常占有很大的比例，有时甚至画面中80%～90%的部分都处理成空白，如图4-26所示。

图4-26 使用大量空白的展示陈列设计

(10) 分割：是指依靠线或面对画面进行分割，产生许多小空间，每一个小空间的面积应具有和谐的比例关系。在版面设计中，构图可根据内容、主题的需要做恰当的分割组织，使主题鲜明突出，层次分明。分割形式多种多样，如横向型分割、纵向型分割、纵横混合型分割、异形分割等，使版面空间产生变化，是增加对比效果的手段。

4.3.2 文字设计

文字是记录语言、传达思想的符号。在版面设计中，文字是主要构成因素，几乎所有的版面设计都离不开文字。文字是商品的嘴巴，它可以为不会说话的商品做自我介绍，无论是书籍的名称，广告的标题，商品的牌名、品名，以及有关商品的宣传和商品使用的内容，都需要用文字来表达。

展示陈列版面上的文字不仅要注意语义传达，还要研究文字的形象与编排对内容传达的影响，也就是说要研究文字的视觉传达作用。版面中一般有大标题、副标题或小标题，以及正文文字、图片说明、图表中的文字等，字体的大小、行距、字距，以及字体色彩都要经过设计。

1. 字体设计

展示陈列版面设计中的字体设计主要指对现有字体的应用设计，其所用的文字应醒目、易识、易记。汉字以选用宋体与黑体为最佳，字体美观、规范，无论是反映历史体裁或反映现代科技、经济均能适用。拉丁字母采用罗马体和等线体为好，字体十分端庄俊美。无论是中国文字还是外国文字，在同一展示陈列会中，选用字体越多越容易造成混乱，减少字体的种类，可形成高雅、稳定的画面，如图4-27所示。

版面上的标题和正文的文字字体应有所区分，大小也应有所差异，这样就能使观众容易识别和记忆，如图4-28所示。

(1) 在版面设计中，经常会使用如下几种字体。

① 书写体，又称手写体，指用手书写的规范性文字形态。汉字书写体，又称书法，指用圆锥形毛笔书写的汉字及其法则。汉字书写体讲究执笔、用笔、点画、结构、分布等方法，崇尚字体的个性及书写时的个人体验和表现，追求微妙的变化效果，气韵生动、刚柔并济。汉字书写体主要包括篆书体、隶书体、楷书体、行书体、草书体等。

图4-27 宣传版面上的中英文字体设计

图4-28 版面上标题与正文字体设计

拉丁字书写体，是指用鹅毛笔书写的拉丁字及其法则。它主要包括鲁斯梯卡字体、安色尔字体、卡罗琳字体、哥特字体、意大利斜体等。

② 印刷体，即用于印刷的字体，它是展示陈列设计领域中使用最多的字体，其字体质量是和整个设计作品的制作水平密切相关的。印刷体清晰规整，具有较高的视觉性和传达性。不同风格

的印刷字体视觉效能各有特点，在实际运用中应将它和具体的内容相结合。

汉字印刷体主要包括宋体、黑体、圆头体三大类。宋体，字形方正，笔画横细竖直，结构方中带圆，具有典雅工整、严肃大方的风格特征。黑体，结构严谨，基本笔画的宽度大致均等。圆头体，具有圆润、清秀的风格特征，以正方形作为标准字形且比较丰满。

拉丁字印刷体的种类特别多，主要包括古罗马体、巴洛克体、现代罗马体、现代自由体等，风格活泼自由，运动感强，已成为当今视觉传达设计中最活跃的设计形式。拉丁字母结构较为简单，外形几何化，数量也不多，可塑性大，便于创造新字体。

(2) 在版面设计中，字体的具体设计手法如下。

叠印：为了追求特殊的效果，可将文字印在其他图形或文字上，这种方法可以丰富文字的表现，但同时也降低了文字的易读性。

强化：对主要文字加边、加内线，或者加衬条和断裂等设计，使其产生与众不同的效果，可以达到强化视觉的作用。

强调开头：将段落的第一个字或者字母加大字号，使其与后面的文字产生大小或粗细的对比变化，增加文字的刺激性，使观众产生兴趣。

画字：借用人、物品和动物等形象组成文字，字的象形化虽然降低了易读性，却能引起观众浏览的兴趣，增加亲切感。

手写：常用于配合插图等，具有很强的情感表现力，可构成各种不同的个性形象，增强宣传的效果。

原物文字：不直接书写文字，而是利用各类现成展品上原有的文字来表现主题，对传达对象来说具有客观真实的感觉。

变形：字体可变化为斜体、扁平体、长体等各种形态，还可将字群斜排或排成弧状等。

2. 文字编排设计

文字编排包括横排与竖排两种形式。横排版面与人眼的运动规律协调，利于阅读，如图4-29所示；竖排是中国传统的编排方法，多与特定展示陈列内容相关，如图4-30所示。

图4-29　横版文字编排

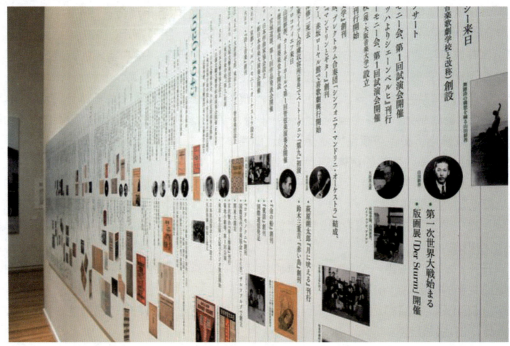

图 4-30 竖版文字编排

行长一般应在 15 个字左右为宜，排列过长，会使观者产生厌烦之感，排列过短，使观众感到阅读困难。倾斜排列的文字一般不宜超过 30°，超过 45°的排列，不方便观众阅读。行距要大于字距，如果字距大于行距，或者与行距相等，会使观众阅读困难，行距一般为字的 3/4 以上为宜，字距通常为字的 10% 左右为宜。文字的排列方法有如下几种。

左齐排列：行首取齐，行尾参差不齐，自然断行，是一种比较符合阅读习惯的自然排列方法。

右齐排列：行尾取齐，行首参差不齐，阅读起来较困难。行数较少时，可以采取这种排列方法。

双侧齐排列：这种排列方法可形成整齐的外方边缘为方形的视觉效果。

中轴齐排列：以中轴对称左右相等，双侧排列不齐。

矩形排列：沿图形或图片的边缘顺势进行排列的方法。

强调式：行首加圆点、方点、星号等异型符号，常用于说明性内容的排列。

标题：通常放在正文前面，有时也可置于其他位置。标题应有一定的视觉强度，一般多以大字或周围留白等手法来衬托、突出标题。

4.3.3 图像与图形设计

1. 图像设计

主题：不同主题形象给人以各异的心理感受，图像的设计要配合主题表现。例如，高明度、高彩度部分占 70%～80% 的面积，有明快高雅之感，适合女性、儿童等主题，如图 4-31 所示；低明度、低彩度面积占 2/3，有庄重、威严、神秘和古典的感觉，适合男性、老年人等主题，如图 4-32 所示。

图 4-31　高亮度、高彩度产生明快感

图 4-32　低明度、低彩度产生庄重感

身体语言：借助人体的姿态、动作、表情，描述传达的内容。在展示陈列中，追求以形象和动态直接传达效果，这是一种重要的表现方法。

重复：将具体情景中的形象再单独展示陈列于版面中，以加深印象，并产生节奏与韵律。这种方式多用于商业展示陈列。

图解式照片：采用正面、侧面或分解式的展品形象照片，把产品的性格与使用方法客观地展示陈列出来，要注意版面中展品比例尺度的一致性。

视觉与视线：同一景物从不同角度拍摄，会获得不同的视觉感受，平凡的景象如果以不寻常的角度拍摄，也能取得奇特的视觉效果。如仰视能产生雄伟高大和亭亭玉立之感；平视常使景物显得自然。

奇特形象：超现实的幻想造型和现实形象的变位重组可形成奇异的形象，由此引发好奇心而给

人以深刻的印象。这种设计常借助于模型、摄影镜头、暗房技术、电脑技术和拼贴合成等方法。

剪裁：通过剪裁修整可突出主题形象和控制版面中人物形象的比重，以及照片本身的均衡变化。

特写：对重点的展示陈列主题或展品形象，采取局部放大的方法，进行具有较强视觉冲击力的特写处理。

2. 图形设计

图形设计的表现手法比较丰富，如漫画、线描、摄影等。针对不同展示陈列主题，可选用相应的图形设计表现手法。例如，对于精巧的机械产品展示陈列，常用精密描绘或摄制插图突出产品特性，提高其可信度。

摄影插图：由于它具有真实性、图解性，因此能使观众产生很强的信任感，可以唤起观众的浓厚兴趣和购买欲望。摄影可以直接表现商品的特性，外观、形状、色彩也可间接表现商品的特性，充分利用色彩与光线来创造气氛，可给观众创造一种意境。有时为了表明产品的受众对象，常常将人物摄影搬上画面，或者在向观众介绍产品的产地特点时，为了烘托气氛，常常也安排一些风光摄影。

绘画插图，形式大致有以下几种：

纯绘画，用这种手法来绘制插画可采用水彩、水粉、油画、丙烯画等形式，也可运用版画，铅笔淡彩、素描形式等，其效果往往比彩色照片更加生动感人，如图4-33所示。

漫画，在绘画形式的插图中，漫画被广泛使用，它能给观众一种诙谐、幽默的感觉，特别能引起人们的兴趣和注意，它可以夸张并删减一切与主题无关的情节，如图4-34所示。

图4-33 插画主题空间

图4-34 漫画主题空间

喷绘，是一种既喷又绘的表现形式，在插图绘画中很有特殊性，效果也很生动、别致。设计师可以随心所欲地表现自己的意图，增强了宣传的效果。

图案画，是具体形象的变形、归纳、概括及夸张，或是运用设计元素中的点、线、面等进行

组合变化。这些图案可以给观众直观的感受,产生较强的视觉冲击力。

电脑绘画,电脑绘画在现代展示陈列设计中已逐渐代替了手工喷绘手段,电脑绘画还体现在工程制图和插图形式上,如平面布局的介绍等。

3. 图表设计

有时展示陈列内容的信息量较大,以文字不能达到充分表现的目的,配合说明性图表往往更加充分、简洁,达到传达信息的目的,如图4-35所示。例如,植物从种子到开花、结果的生长过程,机械构造和运动方式,商品使用方法等。

图4-35 图表的形式

图表设计是将庞杂的知识信息和统计数量以形与色的方式表达出来。它包括计算图表、工程制表、预算图表、组织图表、记录图表、统计类图表。图表表明了一些具体的数据,并进行了分析与类比,在进行图表设计时须直观、简洁、明了,可以根据不同内容,选择不同的图表形式,如图4-36所示。

图4-36 城市规划图表展览

4.4 道具设计

展示陈列道具设计是展示陈列空间设计的重要构成部分，它将决定展示道具的形态、材质、肌理、工艺、色彩、结构方式等，在展示陈列风格形成中起到决定性的作用。

4.4.1 展示陈列道具的类型

展示陈列道具的形式多种多样，依照功能的不同，展示道具可分为展架、展柜、展台、展板、护栏（标版）等。

1. 展架

展架承托展板，可以组成展台、展柜及其他形式的支撑结构，是现代展示陈列活动中用途最广的道具之一。

展览业通常运用的是各种拆装式和伸缩式的系列展架，这类展架可以搭建屏风、展墙、格架、摊位、展区，以及各种顶部造型，还可以搭建展台、展柜及各种立体造型。系列式展架的设计或选用，应着眼于质轻、刚度强、拆装方便；构件的配合精度要高；管件规格的变化要按一定的模数进行。通常采用铝锰合金、锌基铝合金、不锈钢型材、工程塑料等材料来制造展架管件及接插件。

可拆装的组合式展架，通常是由一定的断面形状和长度的管件及各种连接件所组成。根据需要，可以组合成展台、展柜、展墙、隔断等，同时在展架上可以加装展板、裙板或玻璃，也可以加装导轨射灯或夹装射灯，以及其他护栏等设施，如图4-37、图4-38所示。

图4-37 吊挂式可拆装展架

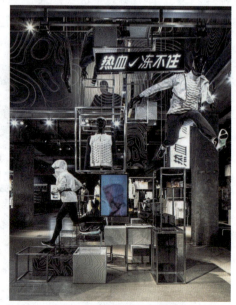

图4-38 落地式可拆装展架

从结构和组合的方式上看，展架体系可分为：由管（杆）件与连接件相配合组成的多种拆装式；

由网架与连接件组成的拆装式；用连接件夹连展板（或玻璃等板状物）的夹连式；可以卷曲或伸缩的整体折叠式。从使用的范围和用途来看，以第一种最为普及。

在展示陈列设计中有几种常用的管（杆）件拆装体系：脚手架式，用一定长度的钢管或铝合金管，配合金属制的夹扣件，以螺栓固定；插接式，由简单的连接件发展成为多向的接插头系统(2～6通插接头)，其插头由一定的锥度或用弹簧卡口固定，用管件、镶板配合可以搭成各种展台；沟槽卡簧式，横向的铝扁件上下有槽可镶板或玻璃，两侧有沟槽可挂展品，立柱和扁件均有不同的长度和规格，可以组装成圆柱形的展台、空间或摊位，这个系统还可以配置带滑道的射灯；球节螺栓固定式，每个面上有一个螺眼，管件的两端有套筒和可以移动的螺栓，螺栓旋入球节上的螺眼中固定，可以组成各种形态的骨架，形成有变化的造型和空间。

2. 展柜

展柜是保护和突出重要展品的道具，可以起到分隔空间的作用，如图4-37所示。展柜类通常有立柜（靠墙陈设）、中心立柜（四面玻璃的中心柜）和桌柜（书桌式的平柜，上部附有水平或有坡度的玻璃罩），布景箱等。

常用的装配式高立柜和中心立柜，垂直于水平构件上有槽沟，可插玻璃；也有的用弹簧钢卡夹装玻璃。如果是放置在展厅中央的中心立柜，四周都需要装玻璃，如果放置在墙边，一边可只装背板，不需安装玻璃。有些高立柜的顶部还可以装置照明灯泡，如图4-39所示。

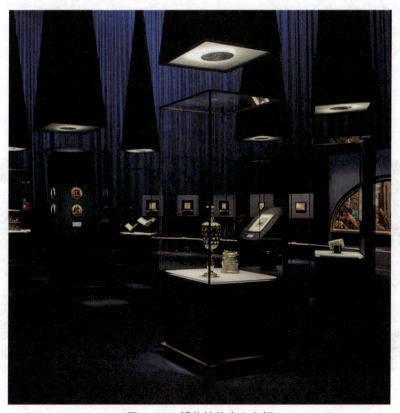

图4-39　博物馆的中心立柜

桌柜通常有平面柜和斜面柜两种，斜面又有单斜面和双斜面之分，单斜面通常靠墙放置，双斜面则放置在展厅中央。桌柜通常的高度是：平面柜的总高为105cm～120cm，斜面柜总高为140cm左右。柜长为120cm～140cm，进深为70cm～90cm，柜内净高为20cm～40cm。

布景箱是只供一个方向观看，类似橱窗的龛橱式大展柜，内部可以设置各种场景，使展品呈现在一个"真实"的环境中，使展示陈列更加生动。布景箱一般高度为180cm～250cm，或者更高；深度为90cm～150cm以上，长度可根据实际需要确定。布景箱的背部和顶部两侧应设计成弧形，以造成空间深远的感觉。为保证布景的真实效果，大型布景箱的深度至少应为宽度的1/2以上，在照明的设计上也应有所侧重，以突出展品的效果。

3. 展台

展台类道具是承托展品实物、模型、沙盘和其他装饰物的用具，是突出展品的重要设施之一。大型的实物展台，除了用组合式的展架构成之外，还可以用标准化的小展台组合而成，小型的展台多为简洁的几何形体，如方柱体，平面尺寸有20cm×20cm、40cm×40cm、60cm×60cm、80cm×80cm、100cm×100cm、120cm×120cm，或长方体、圆柱体等形体。

较大的展品应该用低的展台，小型的展品则应用较高些的展台。在高大的环境中，大型的实物堆可以根据具体情况设计特殊的特大型展台。

现代展示陈列设计的一个重要特征之一就是在静态的展示陈列过程中追求一种动态的表现。动与静的结合使展示陈列的过程变得生动活泼，别开生面。使静态展品运动起来的方法之一就是利用机动性的道具，旋转展台的运用便是一例。旋转展台的规模可大可小，一些大型的旋转展台常用在汽车一类的大型展品的展示陈列中，它可以使汽车展品变得生动，观众可从不同的角度观看展品，多方位地品评展品。现代展示陈列中，观众的直接参与已变成一个新的趋势，这些参与使展示陈列活动能获得意外的效果。因此，机动旋转展台的使用也逐渐成为观众与展品相互呼应的一个媒介。旋转展台的设计除部分较小型的标准化展台外，大部分的展台都需根据具体的展品设计制作，如图4-40所示。

图4-40 动态装置展台

4. 展板

展示陈列活动所用的展板，有些是与标准化的系列道具相配合的，更多的是按展示陈列空间

的具体尺寸而专门设计制作的。展板的设计和制作也应该遵循标准化、规格化的原则,大小的变化要按照一定的模数关系,应兼顾材料和纸张的尺寸,以降低成本,方便布展,同时也方便运输和贮存。

用作隔墙的展板尺寸应该大些,宽度为 150cm、180cm、200cm、240cm 不等,高度为 240cm、260cm、300cm、360cm 不等。这些作为隔墙的展板,既可以在上面直接裱糊纸张、照片或不干胶等,亦可以悬挂轻质的展板,如图 4-41 所示。

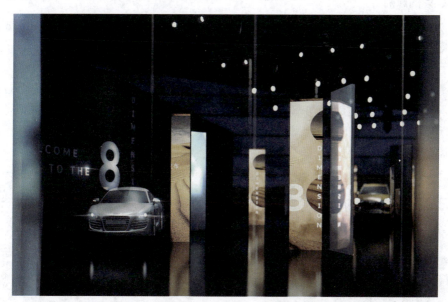

图 4-41 用作隔墙的展板

另一类用作展架上的镶板,直立在地上的展板,或吊挂在墙体上的展板,尺寸都不宜过大,常用的规格为 60cm×90cm、60cm×180cm、90cm×180cm、120cm×240cm、240cm×240cm 等几种。

展板的设计制作除了考虑尺度间的互相配合外,还必须考虑它本身的强度和平整度,展板内层的骨架须有一定的强度,同时又不宜太厚而影响外观。

另一类用以分隔展示陈列空间、悬挂实物展品、张贴文字,以及分散人流等的屏障物也可视为是展板类道具的一种,常用的有屏风、帷幕和广告牌之类,它们也是展示陈列中不可缺少的。

5. 护栏

护栏是展示陈列中用来围合一定的空间,指示、引导观众走向并保护展品的设施。护栏分固定式和移动式两类,博物馆等永久性的展示陈列常使用固定式的护栏,而现在更多的展览活动是采用灵活、机动的移动式护栏。

移动式护栏可拆装,结构合理,简洁美观,使用方便。移动式护栏主要包括以下几类。

(1) 勾挂式:立杆下部为插接式底座,立杆上端有金属或塑料挂钩,横向连件用绳索或链条。

(2) 沟槽滑轨式:立柱顶端是带有四条垂直圆沟槽的金属件,底座为带榫头的圆盘或中心有孔用螺丝连接,中间为圆管立杆,横向可用多种连件连接,如两端有圆柱形插头的圆管、两端装有圆柱形插头的板状连件、金属链条、线绳等。

(3) 简便护栏:用八面槽铝合金立柱(梅花柱)作为栏杆的立柱,横向用绳索和链条加装特制

的小配件，以便固定在立柱的沟槽内。

4.4.2 展示陈列道具的设计

1. 道具设计的原则

展示陈列道具的设计应符合人体工学的各项要求，结合陈列品的规格尺寸和陈列空间的大小进行综合考虑而确定。

(1) 展示陈列道具的造型、色彩、材质与肌理等方面，应与展示陈列环境的风格、展示陈列性质和展品特点相一致，进行定向、定位设计。例如，2012 米兰设计周装置馆，使用透明的、波动材质的晶体面板，这些面板看起来动态、变化，如万花筒一样不断改变形状，与时装周主题风格呼应，如图 4-42 所示。喜茶奶茶店采用金属纹理吊顶，呼应下方曲形的长桌，形成黑白灰简约现代风格，强调很酷的喝茶体验品牌定位，如图 4-43 所示。

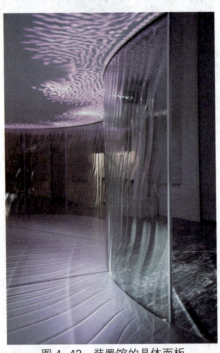

图 4-42 装置馆的晶体面板

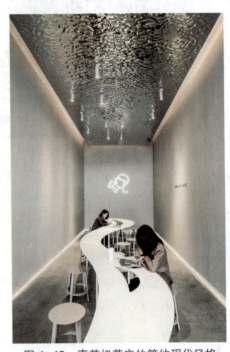

图 4-43 喜茶奶茶店的简约现代风格

(2) 展示陈列道具的制作应尽量实现标准化和系列化，并将标准化组合部件的规格、数量降低到最小值。

(3) 展示陈列道具应便于组合、互换性强，造型应简洁，尽量不用复杂线脚、边饰和花饰等装饰，以便于制作与组装。色彩应淡雅单纯，表面肌理为亚光或无光效果，以防止眩光的产生。

(4) 道具设计的图样尺寸的标准，选用的比例多为 1/25、1/20、1/10、1/5。节点大样图的比例尺度为 1/2、1。在平、立面图上应注明所用道具数量、质量要求和选用的材料与工艺技术等。彩色预想图应清晰地表现出道具的结构、形式、材质和色彩等特点。

(5) 展示陈列道具的设计应考虑场外订制的方便性、拆展的快捷性，以及保证最低的损坏率。

2. 展示陈列道具设计程序

（1）提出问题，收集情报。展示道具可采用租借及设计制造两种方法。其中，设计制造需要了解相关展品信息、场地信息，以及经费信息等。

（2）拟订方案，优化选择。拟订方案是指构思设计方案，并形成草图；优化选择是指在多个方案中选出一个最为合理的优秀方案。

（3）可行性分析。可行性分析是对设计草案进行评估，根据相关的功能、经费、材料、技术工艺、制作、安装、时间等的要求，确定设计方案。

（4）绘制技术图样及预想图。这一阶段应绘制设计图、施工图、节点大样图、效果图，以及进行模型制作（全景装配模型、单元仿真模型）。

（5）制作及现场安装。这一阶段应包括设计的委托加工、监制、调试、现场安装等工作。建议设计者参与监制工作、实施现场装配工作，这样可以更好地保障施工的整体质量和进度。

4.5 材料应用

在展示陈列空间中，除了光与色发挥着作用外，材料也发挥着巨大的作用。不同的材料可传递不同的心理感受，特别是材料与材料、材料与光之间的相互碰撞，往往会产生意想不到的效果。同时，材料也是可以被观众通过触觉所感知的，它增加了一个向观众传递感情的维度，既丰富了展示陈列设计的效果，又体现出展示陈列设计具有直观性这一优点。

4.5.1 材料类型

1. 板材类

板材类材料多用于墙面、地面和天花板。因具体使用目的不同，板材的材质差异很大，有的防火、有的耐磨、有的隔热、有的可以隔音防潮。常用的板材有石膏板、纤维板、瓷砖、天然大理石板、人工大理石板、铝塑板等；传统类的还有木质板材，如大芯板、三合板等。这些材料都具有使用方便、价格合理等特点，应用范围很广，如图4-44所示。

图4-44　不同类型的板材效果

2. 涂料类

涂料可以根据需要随时改变物体的颜色，或加强表面效果，使用非常方便。现代涂料多为新型化工制品，如无机高分子涂料、聚醋酸乙烯乳液等有机涂料，已很少使用传统的油漆。新型涂料在起到装饰作用的同时，还可以增加表面光泽度、防虫、防火、防水、防腐等，从而对附着物起到很好的保护作用，如图 4-45 所示。

图 4-45　不同类型的涂料效果

3. 壁纸类

壁纸是最便捷的美化墙面或展台、展柜的材料。现在的壁纸图案丰富、品种繁多，可以适用于各种场合，只要粘贴工艺考究，就可以保证效果，如图 4-46 所示。

图 4-46　不同图案的壁纸效果

4. 纤维织物类

纤维织物既可悬垂于展示陈列空间内部，增加空间层次，又可铺在地面，提高展示陈列档次。特别是在施工完成后，如效果不尽如人意时，这种材料更可以发挥巨大的作用。常用的纤维织物材料有丝、纱、化纤、丝绸、羊绒等，如图 4-47 所示。

图 4-47　不同材料的纤维织物效果

4.5.2 材料质地

1. 柔软型

柔软型材料多指用羊毛或棉麻类纤维制成的织物,这些材料有手感柔软、价格便宜、易于安装和使用方便等优点,有的还可以防水、防火,是装饰空间的首选材料。

2. 坚硬型

坚硬型材料如砖石、玻璃等,具有线条刚毅、有光泽,使用起来不变形且耐磨等优点,可以用来塑造空间的主基调,使空间具有极强的现代感,充满理性主义色彩。但这种材料如果处理不好会使空间变得冰冷坚硬,没有人情味、缺少生气,在设计时应注意。这类材料如果与柔软的材料结合使用,会取得不错的效果。

3. 表面粗糙型

表面粗糙型材料多为陶、未经抛光的石材、原木材、砖、粗纤维织物等,可表现出质朴的原始美,在展示陈列设计中多用于局部,与大面积材料形成对比。对于有些产品也可以用粗糙的材料作为主要的装饰物,如户外生存用品、越野汽车等的展示陈列设计,都会产生不错的效果。

4. 表面光滑型

表面光滑型材料如金属板材、玻璃镜面等,可以增强展示陈列空间的时代感和通透感,配合坚硬型材料还可以产生极强的未来感,若与表面粗糙类的材料并置,可加强视觉冲击力。表面光滑型材料处理不好很容易使展示陈列落入俗套,应为设计师所注意。

4.6 设计实例:中国国际数码娱乐博览会任天堂展位设计

项目介绍

项目背景:中国国际数码娱乐博览会是当今全球数字娱乐领域最具知名度与影响力的年度盛会之一,涵盖游戏、动漫、互联网影视、互联网音乐、网络文学、电子竞技、潮流玩具、智能娱乐软件及硬件等众多数字娱乐领域。任天堂(Nintendo)作为世界知名的游戏平台生产商,自博览会创办之日起每期均会参加,全景呈现以新科技为动力的数字娱乐产业发展盛况,全面展现全球数字娱乐产业最新发展成果。

展位面积:长 15m× 宽 15m,高 6m,总约 225m^2。

展示内容:以任天堂新品游戏推广和经典游戏体验为核心,展开设计工作。

技术手段:展馆内大量采用平面立体化的设计手法和科技手段,将多媒体、游戏体验设备等现代技术融入多项展示环节。

展位设计

展位以任天堂旗下代表性游戏产品为元素,根据现场条件与体验需求采用复合式双层结构的

空间设计。空间形态变化丰富，功能分区规划合理，**动静结合**，空间特征与品牌形象突出，色调简洁、单纯且醒目，如图 4-48 所示。

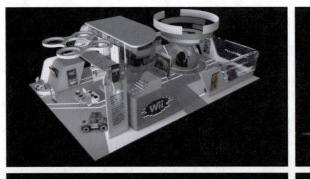
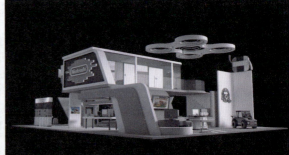
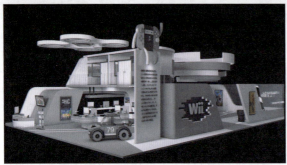
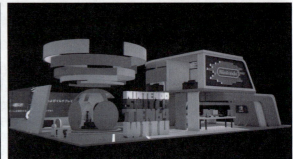

图 4-48　复合式双层结构空间设计

展位整体以白色为主，运用单纯的色彩整合变化，实现丰富的空间形态，依据品牌理念，本次展示陈列统一选用环保材料进行制作，如图 4-49 所示。

图 4-49　空间的颜色和材质设计

第5章 展示陈列设计与人体工程学

本章概述：
　　本章主要介绍了展示陈列设计与人体工程学的关系，包括与人体生理结构、视觉生理、特征的关系等内容。

教学目标：
　　通过本章的学习，读者能够进一步理解展示陈列设计的科学性。

本章要点：
　　从人体工程学与信息传达效率的角度，深入理解展示陈列设计的科学性。

ALL　　WEB DESIGN　　LOGO DESIGN　　ILLUSTRATION　　PHOTOGRAPHY　　VIDEO

　　人体工程学也被称为人机工程学，是一门以人为中心、研究人与周围环境和造物之间和谐关系的科学。其目的是使人们的生活环境更加合理、安全、舒适，并为设计提供系统的理论依据。

　　最初，人们只是简单地从感觉出发来确定人与周围环境的尺度。随着工业革命的爆发，产品可以大批量重复生产，需要对具体设计有一个明确合理的标准，因此一部分科学家开始关注这一领域。真正意义上的人体工程学是在战争中诞生的，第二次世界大战中它首先被军方应用，战后人体工程学迅速民用化，并逐渐涉及生活的各个领域。

　　展示陈列空间设计与人体工程学有着密切的关系，对它的研究可以为设计师提供强有力的数据支持。展示陈列设计的目的是有效地传递信息，并为参观者提供一个可以深入了解展示陈列方的机会。为了便于参观和交流，就需要展示陈列具有合理的空间尺度，也就是说要适应人的行为习惯，能够很流畅地向观众展示陈列展品，为双方交谈营造一个舒适的环境，给观众带来舒适的心理感受等，这些都需要人体工程学来发挥作用。因此，人体工程学在展示陈列设计中十分重要，设计师应该认真地学习并掌握它。

 5.1　展示陈列与人体生理结构的关系

　　在展示陈列设计中，设计师应结合人的身体结构的特点去设计空间和展示物，这样更容易让观众接受。符合身体结构的展示空间设计不仅在视觉上让人觉得舒适美观，在行走和参观时也会

更加方便顺畅。

5.1.1 展示陈列与行为的关系

要系统地研究展示陈列与人的关系，必须先要对展示陈列的目的与意义做一番探讨。我们先从仿生学的角度看一看生物界的展示陈列行为。

在相同的进化过程中，雌、雄孔雀演化出外表差异很大的形体，如图 5-1、图 5-2 所示。从个体生存角度讲，雌鸟的形体更适应生存环境的要求，而雄孔雀进化出的有漂亮翎毛的尾，显然对于获取食物与躲避天敌的猎杀毫无作用，甚至会对其行动造成一定程度的不便。但是，开屏是雄孔雀展示自身来吸引异性的行为，翎毛越漂亮越浓密，越容易吸引异性的注意，从而获得交配的机会，个体的基因才能够延续下去。

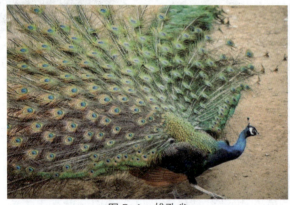
图 5-1 雄孔雀

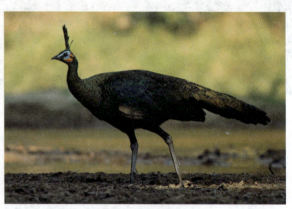
图 5-2 雌孔雀

我们可以把孔雀开屏看成一次展示陈列行为，在这个过程中，雄性向雌性明确地传达出一种信息，即"我是最健康有力的个体"，从而在争夺交配权的竞争中胜出。类似的例子在动物界比比皆是，雄狮的鬣毛、孔雀鱼的长尾、大象的长牙等，这些出于本能的展示陈列或向异性、或向同类、或向敌人展示陈列出自身的实力。

人类作为万物之灵进化到今天，已经建立了文明并拥有复杂的社会组织，所以人类的竞争早已不会再像动物一样只停留在表面与外观上，竞争的目的也早已不是求偶这样简单。特别是现代社会，人类的竞争大多表现为商业竞争，个体的价值往往通过一个个的商业组织与利益集团得到体现，这就产生了大量的商业展示陈列活动。这种应对商业竞争的展示陈列行为与动物之间面对生存繁衍的展示陈列行为在本质上没有太大差别，只是前者要复杂得多。

当然，仅从仿生学的角度看展示陈列行为是不够的，它可以解释商业展示陈列的目的与意义，却无法解释大量的带有教育性质的展示陈列行为。

5.1.2 人与空间的关系

现实中，人的身高、体重、行为习惯等都有很大差别，我们不能以某个个体为测量依据，只

能通过群体特点进行测算。由这些测量数据，可得出人体在生活中各种姿势的比例关系，这样我们在设计时就能够以此为依据，合理地安排空间尺度和物品的摆放位置。

在展示陈列设计中，空间容积是最基本的要素，它决定了展示陈列区域、通道、公共空间、办公空间与人的多重关系。在设计时应该利用测量的数据进行综合分析，针对不同地区分别对待。例如，西方人身材一般高大魁梧，而东方人身材则相对娇小。一般情况下，国际性的展会设计应以测量所得数据中最高值为标准，综合考虑需要展示陈列物品的体积、数量和展示陈列方其他功能需要，然后再进行空间划分，组织人流动线，设计展示陈列区参观者的静态观看位置，控制展区内人员的数量等。国内范围的展会可以以测量中的平均值为设计标准进行设计，不仅实用，还可以有效减少成本、提高空间使用效率。

在划分空间平面时，陈列密度是重要的依据。密度过低会让参观者觉得展示陈列内容空乏、缺少力度，如图 5-3 所示；密度过高则容易造成人员拥挤、气氛紧张，不仅会降低展出效果，还可能会损坏展品或发生安全事故，如图 5-4 所示。控制好密度既可以为参观者创造出一个舒适怡人的展出环境，又可以提高展示陈列效率，使参观者在此接受到更多的信息，如图 5-5 所示。

图 5-3　密度过低的商品陈列设计

图 5-4　密度过高的商品陈列设计

图 5-5　密度适中的商品陈列设计

5.1.3 人与设施的关系

展示陈列设计中出现的要素主要有展台、展柜、展板、休息区桌椅和显示屏等，它们是传达信息的主要载体，也是展示陈列中最重要的组成部分。在设计这些载体的过程中，如果不考虑人体工程学的要求，而只凭借感觉，很可能会因为设施的高度、尺寸等不符合生理习惯，而造成观众参观时易产生疲劳感，从而使得展出效果大打折扣。

由于受到生理视角的限制，展示陈列的物品在不同高度区域，受关注的程度会有很大区别。一般情况下，人的俯视要比仰视自然，站立姿势时视线垂直方向最佳，可视范围大致从地面起 1.15m～1.85m，因此这一范围内陈列的物品最容被观看到，展示效果最佳，适合陈列重点展品。国际上通行的挂镜线高度为380cm，一般运用380cm～80cm 的空间来展示陈列平面类展品，如丝织品、壁挂式大型展板等。通常情况下，展柜高度为95cm左右，大型立式展柜总高度为 85cm～175cm，高展台约为 45cm～75cm。正常人端坐时的视线为俯角25°，视野的上限为 50°～55°、下限为 20°～80°，因此安放供坐姿观众观看的电视或投影仪等设施应选择在135cm～650cm 的空间，否则极易造成视觉疲劳。

5.2 展示陈列与视觉生理特征的联系

视觉是人体最重要的功能,通过它我们可以感知物质、色彩、光等,它感知的信息要比其他方式如听觉、触觉、嗅觉等感知到的信息量的总和还多。展示陈列设计就是以服务视觉感知为基础,以满足触觉、听觉、嗅觉为辅,将所要传达的信息通过有效的编排传达给观众的方式。因此,为了更好地组织、编排、传达信息,就需要对人眼的视觉习惯进行研究。

展示陈列设计本身是一种基于视觉传达上的再现与表达,而视觉是人类最重要的感觉器官,具有极强的感知能力。人们通过视觉可以了解外部世界不同物质的形状、大小、色彩、明暗、肌理、运动等多方面的信息,如图 5-6 所示。

图 5-6　强调视觉特效的展示陈列设计

5.2.1 视觉感知规律

1. 眼睛的结构

视觉是指视觉器官眼睛(或眼球),通过接收及聚合光线,得到对物体的影像,然后接收到的信息会传到脑部进行分析,以作为思想及行动的反应。要感知外在环境的变化,要靠眼睛及脑部的配合得出,以获得外界的信息。眼球的结构,如图 5-7 所示。

人类视觉系统的感受器官是眼球,眼球的运作有如一部摄影机,过程可分为聚光和感光两个部分。眼球是整个包裹在一层巩膜之内,此层巩膜就如摄影机的黑箱,并分为前、后两段。眼球前段是聚光的部分,是由角膜、瞳孔、晶状体及玻璃体所组成,它们的功能是调节及聚合外界射入的光线。

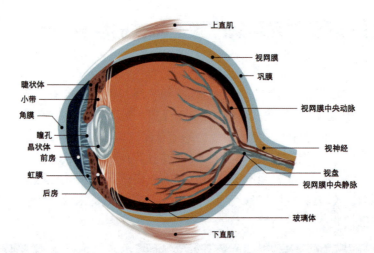

图 5-7　眼球的结构图

光线首先穿过眼角膜这片透明薄膜,经由瞳孔及晶状体,将光线屈曲及聚合在眼球的后段。瞳孔是一个可透光的开口,能因应光度的强弱而调节其圆周的大小。当在暗黑的情况下,瞳孔的直径会扩大,可引入更多的光线。而在光线充足的情况,瞳孔的直径会收缩,令入眼的光量不致太强。在瞳孔和晶状体两者的配合之下,眼球可接收强、弱、远、近各种不同的光线来源。

眼球内有睫状肌,它的伸拉作用可使水晶体变形,因而可调节屈光度,使光线能聚焦到视网膜上而形成影像。当光线来自近距离对象时,水晶体变得较拱圆、屈光度较大,当光线来自较远的对象时,水晶体变得较扁平、屈光度则较低,以确保在不同的光度下,进入眼球的光线水平能形成最高质素的影像。眼睛的成像原理,如图 5-8 所示。

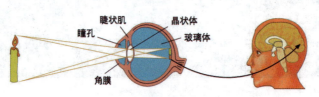

图 5-8　眼睛的成像原理

2. 眼睛的功能

人的眼睛有着接收及分析视像的能力,从而组成知觉系统,以辨认物象的外貌和所处的空间(距离),以及该物在外形和空间上的改变。脑部可将眼睛接收到的物象信息分析出四类主要资料,即有关物象的空间、色彩、形状及动态。有了这些数据,我们可辨认事物,以及对事物做出及时和适当的反应。

(1) 辨认物象的特征。当有光线时,人的眼睛能辨别物象本体的明暗,物象有了明暗的对比,眼睛便能产生视觉的空间深度,看到对象的立体程度;眼睛能识别形状,有助我们辨认物体的形态;眼睛能看到色彩,称为色觉。这些视觉能力通常是同时使用的,作为视觉感知的源头,带领我们探察与辨别外界数据。

(2) 判断物体的位置。眼睛除了要辨认物象的特征,还要知道对象的位置,及其活动上的变化,才可驱使身体其他部位做出相应的动作。

在理解自身与外界之间的距离或深度后，人类的知觉，可从视野所得的资料中，抽出有关空间的提示，从而认识到自己与各种对象的距离。视网膜是视觉的核心，它是一片平面的薄膜，获得的物象是平板而缺乏立体感的，因此知觉需要组织起其他信息，才能做出对深度的感知。人类是用双目平排而视，眼球有辨别立体深度和距离的本能，同时通过外物在视野范围中所形成的物象大小，以及排列或表现的状态，认知该物与我们的距离，甚至可通过形状及色彩获得有关距离的资料。

5.2.2 视觉运动规律

1. 视觉运动的范围

视能正常的人，能分辨在视网膜上来自不同投影的影像，这种能力称为"视觉敏锐度"。在接近视网膜的中央，距离眼角膜最远的地方，这个位置称为黄点，是感光细胞最密集、视觉敏锐度最高的位置。当我们要看清一个事物时，会转动眼球，直至影像聚焦在黄点上，离开黄点越远，感光细胞越少，影像越不清晰。如果影像聚焦在黄点以外的地方，则我们可以看到事物，但未必能够看得清楚。因此，我们在观看景物和阅读时，注意力只是集中在视野范围一半不到的区域。

"视域"是指眼睛的视觉范围。视域是人在没有转动头部，眼睛向前的情况下，能看见的角度范围。人的视域，如图5-9所示。

通常眼睛习惯于从左至右的水平运动、由上至下的垂直运动，在水平运动时要比垂直运动时快。这既是因为眼球垂直运动比水平运动容易产生疲劳，也是受我们从小阅读习惯的影响，如图5-10所示。因此，在展示陈列设计中，信息内容的编排应该尽量适应眼睛的生理特征，将重要的信息放在上半部分，次要的信息可放在下半部分。

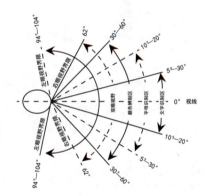

图 5-9　人的视域

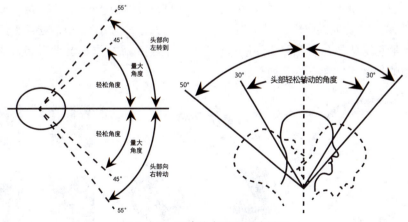

图 5-10　眼睛的水平和垂直视野

2. 最佳视觉区域分布

在水平方向上中心视角 10°之内是人眼睛的最佳识别区域。眼球轻松转动的范围为左右 30°，在这一范围内，眼睛识别信息会很轻松。眼球最大转动范围为 70°，头部轻松转动范围为 90°。在这个范围内，需要头部配合转动，眼睛才能获得信息。在垂直方向上，视平线以下 10° 为最佳可视范围。视平线以上 15°，视平线以下 25°可轻松获得信息。从视平线以上 30°和视平线以下 35°是眼球最大转动范围，准确获得这一区域的信息需要头部仰视配合，如图 5-11 所示。

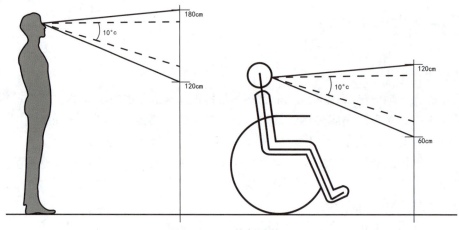

图 5-11　人体可视范围

在进行展示陈列设计时，除对规律的分析外还应综合考虑具体的情况，如不同地区人体尺度的差异、展品密度、可利用的视距、光线设置等问题。通常情况下需要留足一定的参观距离，参观者才能清楚地识别所要传达的信息，这样才能得到最佳的展出效果。

5.2.3　视觉现象的应用

1. 视错觉现象

视错觉的成因是眼睛接收到的信息与头脑中既有的经验信息不一致造成的，如一个带有缺口的圆形，视觉总是把它看成是一个完整的圆形；一个缺少边线，只有三个圆点上有反白角的三角形，视觉还是会把它看成是一个完整三角形；十字交叉的图形，视觉也会把它想象成四个正方形，这些都是视错觉的现象，如图 5-12 所示。

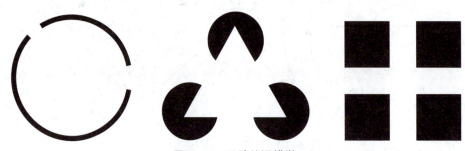

图 5-12　眼睛的视错觉

在展示陈列设计中，利用视错觉可以达到很好的信息传达效果，通过对既有视觉习惯的破坏，刺激观众的视觉感官，使人们对某一点产生强烈的好奇心，进而仔细观看所传递的信息，自发地将被动的信息传达转变成主动的信息探求，可以极大地提高信息传递效果，如图5-13所示。设计师也应该关注这种独特的现象，通过有目的地应用，创造出很多情理之中、意料之外的独特艺术效果，为展示陈列设计增色。

2. 联觉现象

人体的感知机能在工作时往往是彼此相联系的。例如，视觉看到有关火的图像时身体就会感觉温暖，看到美味食物图片时就会产生饥饿感，这就是联觉现象。它是通过联系大脑中的各种记忆，在某部分被刺激时立刻唤起其他部分的兴奋，使人对事物产生全面的认识。

图5-13 利用视错觉的展示设计

在具体的展示陈列设计中，可以充分应用这一特征，加强和丰富展示陈列的内容，如通过与展示陈列设计相和谐的背景音乐来调动参观者的情绪、强化展出氛围，使其尽快进入状态，如图5-14所示。有的展品还可以让观众触摸或试用，这样通过听觉、触觉甚至是嗅觉器官的联动效应，可充分调动参观者的兴奋点，使他们更好地理解展示陈列设计所要传达的主要内容，并与之产生互动，达到最好的展出效果，如图5-15所示。

图5-14 视听感受为一体的展示设计

图5-15 人机交互的展示设计

5.2.4 视觉心理的应用

一般情况下，人们在观看物品时的视觉心理过程为：注视—产生兴趣—联想—产生欲望—比较权衡—信任—决定行动—满足。可以看到，一系列的认识过程与视觉心理的开头是吸引注意力，进而产生联想和兴趣，这就要求展品的陈列在视觉上具有一定的刺激强度才能被感知。所以，在掌握视觉心理规律的前提下，充分利用这些知识进行陈列设计，会起到事半功倍的效果。

1. 确定视觉陈列中心

人们视觉心理的特点，决定了当受众进入展示空间时，通常是整体地、由远及近地观察。因此，在进行展品陈列与空间布局的过程中，首先要明确视觉中心点的位置，避免由于陈列散乱造成观看者视线散漫，进而产生混乱无章的印象。视觉中心点的陈列应尽可能地设置最主要的展品，同时给予充裕的空间，通过周围的空余来衬托重点展品，避免形成拥挤与紧张的视觉心理感受。根据视觉心理原理，主体与背景的反差越大越易被感知，在无色彩的背景上容易看到有色彩的物体，在暗的背景上容易注意亮的物体，通过强化与背景的对比来突出重点展品是较好的陈列方法。强化视觉中心的展示陈列设计，如图 5-16 所示。

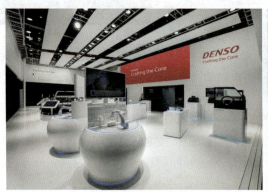

图 5-16 强化视觉中心的展示陈列设计

2. 展示陈列的连续性

人们浏览事物时的习惯是先通观全体，然后关注某一对比最为强烈的局部，再根据视觉刺激的强弱顺序依次观看，最后形成整体印象。因此，陈列设计的过程中要充分考虑各个局部视点的相互联系与协调，考虑视觉的强弱秩序，并保持整体风格的统一。图 5-17 中整体统一的展架上整齐地陈列着展品，确保了整体风格的一致性和陈列的连贯性，并通过各组展品与展架在色彩与质感上的对比关系来营造秩序感。

图 5-17 强化连续性的展示陈列设计

3. 展示陈列形式的美感

进行展示陈列设计时，还应充分考虑视觉形式上的审美要求，以使参观者保持良好的视觉心理

情绪。展品的陈列顺序和排列形态是形成美感的关键因素，应根据展品的体量大小与特性，采取适当的组合、排列等形态上的创意设计，使其达到完美的视觉效果，如图 5-18、图 5-19 所示。

图 5-18　组合式展示陈列设计

图 5-19　排列式展示陈列设计

5.3　人体工程学对于展示陈列设计的意义

对人体工程学的研究是为了能够准确选择一种最容易为观众接受的尺度进行设计，以达到信息传达效率最大化的目的。对于设计师来说，还应该从整体上对传达的信息进行组织分类，有意识地强化重要信息、减弱次要信息，并在表达方式上采取相应手段。

首先，可通过强化主要信息在展示陈列设计中出现的面积来达到强化的目的。如将标志、广告语设计得更大、更醒目；通过提高信息强度来刺激观众的视觉和心理，达到突出重点的目的，如图 5-20 所示。

图 5-20　强化主要信息的展示陈列设计

其次，可在不改变尺寸的情况下，通过对比方法弱化次要信息、突出主要信息。例如，将环境内容单纯化，灯光效果弱化，只针对最主要的图文标志做突出处理或给以单独照明，这样做都可以达到强化主要内容的目的。

5.4　设计实例：职业学院校史馆展示陈列设计

项目介绍

项目背景：校史馆用于记录一所学校的发展史，是展示学校办学过程和不同时代学校面貌的场馆，同时它也是学校的博物馆和荣誉室，能把学校的文化成就、教育成果全景陈列。此外，校史馆是学校传统与校园文化集中表现的舞台，即以一定的平台和形式，将学校的优良传统与校园文化精粹充分展示，对学生进行德育教育和人文教育。

展厅面积：总约 700 平方米。

展示内容：序厅；历史厅，包括"红色岁月、艰苦办学""勇立潮头、争创一流""顺应时代、跨越发展""凝心聚力、开创高质量发展新局面" 四个展区；校友厅，展示办学以来学校涌现的优秀校友及事迹；尾厅。

技术手段：展馆内大量采用图像与实物相结合的设计手法，将静态图文记录与动态影像信息融入展示陈列环节。

展厅设计

校史馆的空间形态变化丰富、动静结合，功能分区规划合理，展台、展柜的设计充分考虑人体工程学的要求，如图 5-21 所示。

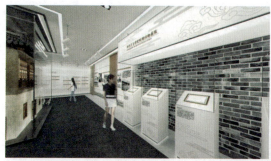

图 5-21　校史馆空间设计

在视觉形象设计中，展厅的色调以黄和白为主，颜色明快，整体效果温馨、淡雅，突出学院形象，如图 5-22 所示。

图 5-22　校史馆视觉形象设计

第6章 展示陈列设计的视觉传达

本章概述：
　　本章主要介绍了展示陈列设计中的视觉传达元素，以及视觉传达的发展、应用等内容。

教学目标：
　　通过本章的学习，能够进一步理解展示陈列设计中视觉传达设计的重要性。

本章要点：
　　结合展示陈列设计的综合性特点，从空间信息传播规律与方法的角度，深入分析展示陈列设计中视觉传达设计的重要性。

　　视觉传达是运用图形与文字等元素传达各种信息的一种设计方式。在展示陈列的各项设计中，以文字与图形为中心的信息载体和立体的空间造型、灯光、展示道具，以及各种交互媒体的设计都是相关联的。以传达信息为目的的视觉传达设计承担了展示陈列设计的核心任务，并主导着展示陈列设计的各个方面，所以视觉传达设计是展示陈列设计的重中之重，如图6-1所示。

图6-1 视觉效果突出的展示陈列设计

第6章 展示陈列设计的视觉传达

6.1 展示陈列设计中的图形

"图形"是有别于文字、语言的视觉表现形式,是信息传播的视觉主体。在人类尚未创造文字之初,就能运用图形进行事件记录与信息传播。图形是视觉传达设计作品中重要的表现形式,是备受注目的视觉中心,也是展示陈列设计中重要的信息承载元素。优秀的视觉与展示陈列作品都以独特的图形语言准确又清晰地表达设计的主题。图形作为现代设计中的重要组成部分及信息传播的重要载体,在艺术设计各专业领域中发挥重要的作用,如图6-2所示。

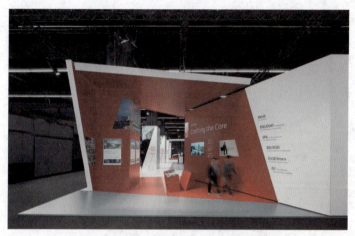

图6-2 图形在展示陈列设计中的应用

在展示陈列设计中,图形是信息呈现的主要方式,即用图形来创造一种"无声的语言",用图形来进行人与空间、人与物、人与人之间的交流,以达到传播、沟通的目的。一切"图画形象"都是设计师的设计元素,一切作用于信息传达的视觉形式都属图形语言范畴。图形设计是说明某种概念的视觉符号,如图6-3所示。

图6-3 图形的信息呈现

6.1.1 图形设计的发展

图形是由绘、写、刻、印等手段产生的图画记号，是说明性的图画形象，有别于词语、文字、语言的视觉形式，可以通过各种手段进行大量复制，是传播信息的视觉形式。

图形的原始形态最早可追溯到旧石器时代，人类的祖先开始用木炭或矿物颜料在洞穴的岩壁上作画，这不仅是人类艺术天性的反映，也是他们相互交流的一种方式。这些形象符号是他们在生产劳动和社会活动中进行信息传递的媒介，如图6-4所示。

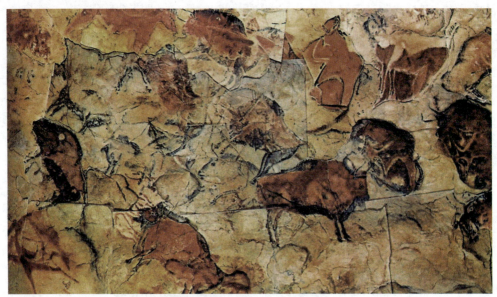

图6-4　西班牙阿尔塔米拉洞窟壁画

随着人类意识的进化及对交流的日渐重视，使得原始图形开始向文字演变。文字这种具有一定规范性和标准化的视觉传达形式，使信息可以更加广泛、准确地传播。中国造纸术和印刷术的发明使人类的视觉信息可以大量复制，从而带动了人类视觉传播的革命。尤其是当印刷术传入欧洲以后，不断发展的印刷技术和因此而产生的许多印刷工艺，使图形的种类和风格不断增加。

19世纪科技和工业的飞速发展给图形设计带来了新的契机。特别是摄影技术的发明，为图形传播增添了一种全新的媒介，改变了人类的视觉意识，图形设计的表现形式更加自由，信息投射更加准确，视觉呈现也更加丰富。此外，摄影的产生使电影问世成为必然，使视觉传播从平面静止的形式走向活动、走向声光综合。到了今天，一切先进的科技成果都已成为图形设计发展的动力，创造视觉形象的手段也越来越丰富，使图形概念从"绘、写、刻、印"等手段所产生的"图画记号"拓展到包括运用摄影、摄像、电脑等手段产生的图像。随着传播活动的日趋重要，信息载体也越来越多，图形设计的范围从昔日的招贴、报纸、书刊扩展到包括电视图形、电影图形、环境图形等在内的图形设计，图形呈现的形式也从平面走向了三维立体。

由此，我们不难看出设计学科中图形的概念与字典中对图形的注释是有一定差别的，它与美术作品也有着截然不同的性质和意义。美术作品的主要功能是审美，其创作过程多是一个表现和

宣泄个人思想、情感、意志的过程，无须过多考虑作品的具体使用价值和观者是否理解、接受等因素。图形则不同，它首先是说明性的，是为了向别人解释某个概念，传达某种内容。

例如，在上海世博会中，塞尔维亚展馆与波兰展馆的外观设计，均采用了其国家的代表性艺术图形作为元素，结合不同的建筑工艺，创造了极具特色的空间视觉形象，如图6-5、图6-6所示。

图6-5　上海世博会塞尔维亚展馆外观设计

图6-6　上海世博会波兰展馆外观设计

6.1.2 图形设计的原则

设计中的创造性思维通常会转换为图形化语言来传达内容，这就是图形符号的来源。图形符号随着时代的发展和审美的改变不断丰盈，成为一种重要的信息载体。设计师通过创造出多彩的图形符号，能够有效地传递信息。

在使用图形传达信息的过程中，需要遵循以下几条原则：

1. 传达的识别性

展示陈列设计中图形符号所传达出来的信息都应是具有可识别性的，是准确表达其意义的。受众可以从这些图形符号中清楚地识别内涵，解读其所要表达的信息，所以图形符号的可识别性非常重要。设计者要根据被传达者的生活经验、审美及阅历来进行图形创意，因为人会把自身的这些条件综合起来并结合社会公众的标准来解读图形符号，所以接收者会把自己的生活经验和阅历运用在对符号的理解上，得到属于自己的解读感受。设计者在创作图形符号的时候，应该把受众尽量扩展，而不是拘泥于少数人群，这样才能将信息最大化传达，如图6-7所示。

图6-7 容易被识别的展示陈列设计

2. 空间的文化特性

不同场所具有不同的文化特征，因为文化指向会随着特定空间的改变而改变。由于信息的传播都是在一定的文化背景下进行的，所以人们会在这一文化空间中生成自有的经验、需求，以及相应的行为方式。设计师在创作图形符号时对同一空间下的受众和自己创作的视觉符号应该着重考虑其关系。由于传达者和被传达者的理解不可能完全相同，文化、审美、欣赏水平的差别，以及生活经验、专业知识的不同都会造成接受者和传播者对于符号理解的差异。因此，同一文化场所中的信息传达应该使二者对信息的理解在一定程度上互相契合，减少差距，使传播更加容易和有效，如图6-8所示。

图 6-8　具有文化特征的展示陈列设计

3. 创意的可理解性

信息的创新性和可理解性对信息的传播至关重要，若设计师在创作图形符号时过分追求奇特、令人震惊的画面效果，使受众产生与平日的观感经验毫无关系的陌生感，那么图形符号的可理解性就会大大减弱，无法正常地传递信息。只有从受众的角度出发，把握好信息的创新性和可理解性的占比关系，把握好受众所接受的尺度范围，才能实现传播目的。因此，设计过程中，不能一味根据自己的喜好，要找准受众的接受方向，使其可以清楚地理解设计的含义，如图 6-9 所示。

图 6-9　具有创意又易于理解的展示陈列设计

4. 符号的层次性

一个完整的展示陈列设计作品中，会通过多个不同维度的图形符号共同作用来完成，这时主体图形符号的确定就十分重要了，因为它是整件作品所要集中表达思想的主体，如图 6-10 所示。如果设计者的主要意图没有通过主体图形所传达的信息表现出来，那整件设计就会使人产生错误的理解方向。

图 6-10　图形符号层次丰富的展示陈列设计

6.1.3　图形设计的创意思维

图形设计的创意思维是指思维的独立性和创新性。设计师在生活中对于创意思维的训练应该注重求异性，寻找不同的图形和材质，然后从感性的角度迸发到理性的层面。创意思维应该有很大的跳跃性，不能过于拘束，要善于将两个貌似没有关系的事物建立联系，创造新的图形。

1. 创造性思维

创造性思维是指在发现客观事物的本质属性和内在联系的基础上，继续思考和加工，从而产生新一轮的思维成果。创造性思维主要包括如下几种：

垂直思维，按照一定的规律环环相扣的设计，在原图形基础上进行纵深思考，形成新的图形；

相关思维，通过不同的角度和方向进行思考，提出新的创意；

扩散思维，从一个点向多个点发散思维，从而多角度、多层次地完善创意；

逆向思维，以不同的反面视角来观察事物，打破思维定式，会给人带来强烈的视觉效果。

总之，设计师应该灵活运用创造性思维，具备从多个角度、多个方面思考问题的能力，并将所得的信息加以图形化创意，才能创造出有价值的图形，生动传达信息，如图 6-11 所示。

图 6-11 基于传统民间艺术的图形创意设计

2. 联想思维

联想作为一种思维方式是发散式的，想象力的发挥至关重要。在展示陈列设计中，设计者可以在两种不相关的事物中建立起联系，也可以先从一个事物开始进行发散联想，然后结合自己的能力水平，通过艺术化的整理，将两种图形和谐地融合到一起，这同样会使受众的想象力得以激发，使作品要传达的情感和意义得以丰盈起来。

联想是一种心理过程，是一件事物通过跳跃思维转移到另一个事物上的思维方式，它会收集种类繁多的事物，在其中建立联系。联想往往是会引起回忆和想象的，是从部分到整体的艺术思维活动。联想是设计思想必备的基础，没有联想不成创意，其过程灵活跳跃，不断发掘新的创意。设计师在创作时，根据一定的目的，心里想着所要传达的信息，在不尽相同的图形之间寻找共性，再加以组合，产生新的视觉符号，再次传达出新的含义和功能，以此影响受众，如图 6-12 所示。

图 6-12 基于三角形的图形创意设计

3. 想象思维

想象是设计师不可缺少的能力，只有通过丰富的想象才能将平凡的已知事物创意再设计。从一个旧的事物出发，探索发现其新的表达方式，又或是从一个常谈的主题上推导出新的想法，这就是想象的魅力。想象是人的本能之一，为了成就更好的视觉语言，丰富的想象力可以助人一臂之力，思维的跳跃使人能够更深层次地挖掘图形背后的意义，创造出更加生动形象的视觉载体。

想象力无时无刻不存在，设计师要学会使用自身的这种天赋，挖掘潜能，感受它带来的惊喜，

如图6-13所示。

图6-13 新年主题的图形创意设计

6.1.4 图形符号的功能

图形作为一种视觉符号，伴随着人类文明的发展而不断丰富，其中蕴含着深刻的社会功能和文化意义。无论是在原始社会时期还是现如今的信息时代，图形符号都是人们日常生活中不可缺少的表达语言之一。

社会的进步和技术的革新总能给图形符号带来新的内涵，对其背后价值与意义的研究如今早已成为跨学科课题。在人文科学领域，图形符号被看作是用来传递信息的视觉语言，它不但可以指引人们的行为，还具备象征性的功能。图形符号的设计原则主要是简单易懂、便于记忆，因为它涉及的领域很宽广，受众也相当广泛，不同年龄、阶层和行业的人群都应该能很容易地接受并使用它。

1. 象征功能

当人类的大脑从美学角度出发去审视图形符号时，会产生图形之外的相关联想，考虑其代表的含义，这就体现了图形符号的象征性。象征意义是图形符号最根本的功能。

事物与事物的关联性，包括形态、性质和意义等的联系，这些都决定了图形符号的象征意义。不同文化背景的人看到同样的符号所产生的联想也是不一样的，这源于各个地区不同的传统习俗、社会环境，以及宗教信仰。图形符号在数千年的演变过程中早就成为一种社会性艺术，其价值超越了某种具体形象，而象征性也随时代变迁而不断进化和发展。

在今天全球化的大背景下，社会早已突破传统思想的隔阂，各种文化之间的交流愈加密切，图形符号的象征性也成为了促进人与人之间沟通的桥梁。设计师应该更全面地了解图形符号背后的意义，使图形符号的设计在保留民族特色的同时走向世界，如图6-14所示。

图6-14 "社会身份"主题图形创意设计

2. 情感功能

心理学把情感定义为个人对周围及自身行为的感受和态度，是一种感性的思考方式和表达，也是一种生理反馈。设计师将自己在生活和学习过程中积累的情感通过图形符号传递出来，受众也会在欣赏的过程中产生情感共鸣。

当信息传达发生时，人们会不自觉地将主观情感参与到理性的信息分析中。设计师的任务就是抓住能够让受众的情感参与进去的共鸣点，并用经过设计的符号语言表达出来，这样的设计才能深入人心，如图6-15所示。

图6-15 表情主题图形创意设计

在漫长的社会发展中，人们赋予一些事物美好的寓意，并将这些事物以图案和纹样的形式表达出来，而其中一部分精华通过数代的传承与延续，就具有了符号意义。我国拥有许多独具特色的图形符号，这些符号是我国传统文化的重要组成部分，蕴含着代代相传的情感寄托，体现着人们对美好生活的憧憬和向往，是中华民族共通的情感链接之一，如图6-16所示。

图6-16 传统图形符号

3. 标志功能

图形符号还具备标志功能，它可以是一个地区的标志，也可以是一个国家或民族的代表。从

某种程度上看，图形符号的标志功能和象征功能有些类似，但标志除了具有象征意义，还有唯一性和不变性的特点。具有标志功能的图形符号一般具有某种墨守成规的信息指代，小到路标，大到国旗国徽，它不会让人产生误解，而且不会轻易改变，如图6-17所示。

图6-17 公共标识符号

6.1.5 图形在展示陈列设计中的应用

伴随着图形语言向三维空间领域的拓展，在注重空间感的展示陈列设计、建筑景观设计等领域中，图形语言都显示出了自身独特的表达魅力。在立体空间的表达中，图形设计语言除了有效地传达自身表述的内容外，更强调与立体空间的有机结合、互相协调，或是借助立体空间产生的视错觉，创造出颇具趣味的"立体"图形。

展示陈列中的图形设计需要图形的形式和内容与空间达到和谐的状态，色彩也是重要的组成元素。色彩在空间中的表现较为直观和明显，当我们看到较暖的颜色时会有兴奋感，看到较冷的颜色则会较为冷静。所以合理地运用色彩关系对展示陈列中图形的设计起着重要的作用。色彩艳丽的夸张图形使空间变得张扬而热烈，简约的图形配上低纯度的色彩会营造一种安静祥和的空间氛围。设计师对色彩和图形的运用应该契合空间主题，起到对环境的美化作用，如图6-18所示。

图6-18 色彩和图形契合的展示陈列设计

图 6-18　色彩和图形契合的展示陈列设计（续）

1. 平面图形设计

在平面设计中，设计作品首先应该能吸引消费者和潜在消费者的眼球，并使他们产生一定的震撼感和记忆度，其中一种途径就是创作出富有个性和创意的图形。

图形在平面设计领域中的应用往往采用一些比喻或者夸张的手法，用幽默的方式发人深思，或者运用图形设计体现的整体性，起到信息传达的作用。设计师可将图形作为平面设计的主要载体，体现画面的趣味性，增强视觉美感，最终有效地传达设计理念，如图 6-19 所示。

图 6-19　传达品牌信息的平面设计

2. 产品图形设计

产品设计除了产品的色彩和形态外，还涉及人体工程学、仿生学、符号学、审美心理及材料工艺等多方面要素。一件好的产品，不但要解决人的实际需要，体现其实用价值，更要给人的精神和情感带来愉悦和享受，因此设计师不仅要对产品的功能做出详细的研究与分析，还应特别注意其产品的语义内涵和社会属性。产品上的图形是产品设计的重要内容，它可与产品的形态、色彩、材质一起形成产品独特的语言，传递给人一定的信息；它也可以作为一种独立的符号，给人以明确的提示或是模糊的感知；当然它还可以是纯粹的视觉表现，作为审美对象被人观赏和品鉴。求新、求变、求特的心理让人们对有着个性外衣的产品更青睐，因此产品外观视觉表现的重要性日渐凸显，而图形作为在产品上的一种视觉表达手段可以极大地满足消费者的心理诉求。

图形在产品设计中应用的另一种形式，是通过创造性思维，将二维图形与产品的形态、功能巧妙地结合进行三维转化，图形创意的表达特点与优势，将会为产品设计提供更多的思路，创造

出更具生活情趣的特色产品，如图6-20所示。

3. 新媒体图形设计

新的媒体技术给视觉传达设计带来了新的挑战，也带来了新的活力，为图形表达提供了更多机会，也提出了更高的要求。相对于传统的平面设计，多媒体以动态的方式，使图形的变异和空间的转换达到一个新的层面。

新媒体中的图形设计要求设计师把握最新设计趋向，把握图形的多重含义，灵活运用色彩带给人们的视觉感受。人们在各种电子屏幕的繁杂信息中需要快速获取信息，图形是最好的呈现方式。最新的电子显示技术使图形能够

图6-20　电脑主机创意造型设计

以各种形态展现，分辨率的提高、高保真技术对色彩的还原、动画技术的提升，以及智能工具的普及，使得设计师的任何想法都能得到实现。

图形在新媒体中的应用体现在多个方面，例如网站页面的设计、图标的设计、手机界面的设计等。科学技术的发展使传播媒介快速更替，也为设计师创造了更多的平台和学习机会，从而使视觉传达设计不断发展，如图6-21所示。

图6-21　音乐节多媒体设计

6.2　展示陈列设计中的文字

文字是信息传播的重要载体，不同的文化用不同的文字进行记载和传承，不同文字形式有不同风格的美感，这就给予了文字艺术视觉传达的效用，而不仅仅是记载和传承文化的基本功能。通过独特的表现手法对文字进行设计，会有迥然不同的视觉传达效果，能给人视觉上美的享受，

结合文字自身携带的内涵,利用不同字体、错落有致、颜色排版等有效方式,设计出能承载表达信息又有艺术气息的风格形式,形成特有的文字设计风格。

文字设计要求文字不只具有信息载体功能,还要有像山水人物画一样能承载情感的视觉传达内涵,如图6-22所示。

图6-22 展示陈列设计中的文字设计

6.2.1 字体设计的发展

字体设计,是对文字按视觉设计规律加以整体的精心安排。

字体设计是人类生产与实践的产物,是随着人类文明的发展而逐步成熟的。当远古的人们将抽象的几何符号与象形图符逐渐发展成文字形式后,人类的文明就有了质的飞跃,如图6-23、图6-24所示。

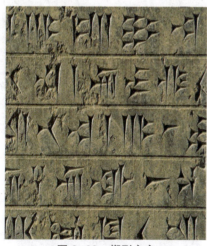

图6-23 楔形文字 　　　　图6-24 圣书字

如今已知最早的字母符号是古代腓尼基人创造的,后来的希伯来字母和阿拉伯字母均由其演变而来,古希腊人引进了这套字母系统后,在视觉上演化出美好和谐的审美形式,并极大地发展了字母的使用功能。公元 1 世纪,古罗马人在文化上继承和发展了希腊文明,并将希腊字母完善为拉丁字母体系。这一体系的建立,在字体发展史上有着新的历史和现实意义,以罗马字体为代表的早期字体设计充满了优美的节奏感、空间感与整体感,它被广泛应用于建筑、书籍装帧、商标等各个领域中。字体作为一种视觉传达工具在文化、经济等领域扮演着相当重要的角色。

在漫长的历史进程中,各种不同风格的字体伴随不同时期的文化、经济特征应运而生,这些风格迥异的字体,有的端庄典雅,有的雄健有力,有的豪华、奔放、奇特。

印刷技术的发明和欧洲文艺复兴,极大地推动了字体设计在技术与观念上的改进,人们开始讲究艺术效果与科学技术的结合,出现了各种符合人们视觉规律的法则与强调色彩、形态、调子,以及质感的设计字体。工业革命时期,字体设计在商品销售、文化教育和传播科学技术方面发挥了空前的作用。现代字体设计理论的确立,则得益于 19 世纪 30 年代在英国产生的"工艺美术运动"和 20 世纪初的"新美术运动",它们在艺术和设计领域的革命意义深远,现代建筑、工业设计、展示陈列设计、图形设计、超现实主义及抽象主义艺术都受到其基本观点和理论的影响,如图 6-25、图 6-26 所示。

图 6-25 "工艺美术运动"文字设计作品

图 6-26 "新美术运动"文字设计作品

汉字的字体设计有着久远的历史,它的产生可推溯到商代及周初青铜器铭文中的图形文字,至今已有 3500 多年的历史,如图 6-27、图 6-28 所示。

图 6-27　甲骨文

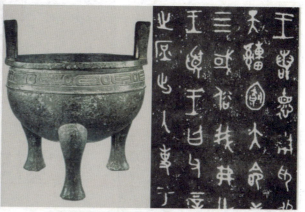
图 6-28　青铜器铭文

此后，汉字的设计经历了春秋战国以虫鸟书为代表的金文字体，秦汉及其后的篆书字体，宋元明清的宋体印版字体，以及 20 世纪的现代字体设计等几个发展阶段。我国字体设计的历史和发展脉络与拉丁字体同样清晰与悠久，只是长期以来，由于多种原因，我国的字体设计概念一直处于较为模糊的状态，并反映在各个时期人们对它不同的称呼和叫法上。最为常见的如美术字体、装饰字体或变形字等，它们分别反映了人们对字体设计不同时期不同的认识与理解。

20 世纪 70 年代末至 80 年代初，随着国外三大构成理论及其他现代设计理念的引进，我国教育界、设计界开始启用现代平面设计观念来重新审视字体的设计，使之成为视觉传达设计中最基础、最重要的设计训练手段之一。字体设计概念的内涵也更趋清晰全面，具体表现为强调以信息传播为主导功能的研究；将视觉要素的构成形式作为主要的表现手段；具有鲜明个性的视觉识别形象。

今天的字体设计概念受到多元化的时代精神的影响，已冲破了几十年来将文字进行个体形象美化的局限，在现代设计观念的指导下，依托现代社会高度发展的科学技术，走上了具有反映时代特征的广阔道路。

6.2.2　字体设计的功能

字体设计在当下扮演着越来越重要的角色，人们能在随处可见的广告、杂志、商标、空间、招牌、包装、影视等媒介中看到许多被设计师精心设计后的文字。优秀的字体设计能让人过目不忘，既起着传递信息的功效，又能达到视觉审美的目的。

1. 信息传递的准确性

作为一种可读的信息传递方式，为了向公众传达信息和设计者的意图，应该在简化和可读性方面改进文本，使其简洁准确。设计的核心理念和有效的信息传达，以及主题的精确点，能够使文本充满活力和吸引力，使公众一目了然，留下深刻的印象，如图 6-29 所示。

图 6-29 以文字为主的品牌设计

2. 表达的合理性

文本的使用应注重服务内容和服务愿景的形式,努力平衡表达的合理性和艺术设计之间的关系,避免公众无法理解和误解。不仅是汉字,数字和字母的设计也要考虑表达形式的合理化和标准化,实现各种文本组合的艺术性和表达清晰度,如图 6-30 所示。

图 6-30 合理性与艺术性结合的品牌设计

3. 整体的协调性

字体设计必须考虑文本与图形整体的协调性和艺术性。文本在与图形匹配时应避免视觉冲突和视觉秩序的混淆,防止文本难以区分。在细节上,我们还要注意文字和图形的结合,保证二者不会相互影响,还要注意各种因素,如文字的排版和距离,以达到舒适的视觉呈现,如图 6-31 所示。

图 6-31 协调统一的品牌设计

4. 视觉美感

文字的设计必须具有视觉美感和影响力,能给人以美的享受和具有迷人的魅力。这需要设计师在表达作品时注意字形的设计,字体的变化,颜色的匹配,以及单词的巧妙组合,使观众感到快乐和留下深刻的印象,并在心理留下良好的第一印象,如图 6-32 所示。相反,词语的不恰当组合和字形设计的违和感,甚至字体的不合理颜色和间距,都会给公众带来视觉上的不适和心理抵触,最终严重影响设计师的作品表达。

图 6-32 优美的字体设计

6.2.3 字体设计的方法

当今社会,媒体形式多样,信息传播的量、速度大大增加,促使字体的应用方式更为丰富多彩,也更深入到人们生活的方方面面,字体设计也有了更加广阔的发展空间。

字体设计是对我们所熟悉的常规统一的文字媒介进行重新组合与美化,将印刷字母或手写字母看成是一种具有表现力的形态,在传递信息的同时成为一种抒情的载体。

1. 字体的形态

字母或者单个文字本身就具有视觉观赏性,它固有的结构、韵律通过不同的字体演绎出独特的个性魅力,或精致幽雅,或浪漫抒情,或精悍,或刻板,或冷漠,或强烈。要创造出好的字体,就必须对字母或者单个文字的形态、大小、粗细、节奏、色彩有较为全面的理解,对这些基本构成要素的分析,会为字体设计提供丰富的创作源泉。拉丁字母的结构基本上是由横线、竖线、圆弧线组成,通过对线条粗细的改变、方向走势的改变、弧度的改变、松紧关系的改变,促成对文字整体的改变。汉字的结构相对复杂一些,由许多基本笔画组成,所以在对汉字进行设计时,不能孤立地看待单一笔画的改变,更应重视汉字结构的整体性和识别性,如图 6-33 所示。大多数汉字本身就具有一定的意义,所以在设计过程中,应结合汉字的含义进行创作。

图 6-33 不同的文字形态

2. 字体的大小

文字出现在各种媒体上,大型广告牌、报刊、书籍、电影、电视、车站路牌……由于这些媒体要表达的内容和设计的目的不同,因此文字的大小也有所区别。同一字母或文字,从常规尺寸逐

渐放大，你可以看到字体越大、形态就显得越生动，字形与图形的形象界限就越小，甚至消失。当我们将字的尺寸放至非常规大时，无论是字的形态，或是字的负形都会产生令人意想不到的效果。汉字虽然没有大小写之分，但是大小的变化会引起视觉感受的差别，不同尺度的汉字具有不同的视觉冲击力，如图6-34所示。

图6-34　文字大小的差别

3. 字体的粗细

粗细是指字母或文字的固有形体表面区域的线条。同样是衬线字体，罗马字体显得纤细精致，埃及字体则渗透出浑厚的历史感；汉字的宋体古典而庄重，黑体字则显得朴实有力，十分醒目。同一类型的字体也有粗、中、细之分，如拉丁字母的黑体有粗黑体、细黑体之分，汉字的宋体也有标宋体、细宋体、粗宋体的区别。字的笔画越粗，中间的空间就越小，整体显得黑而密；笔画越细，中间的空间就越大，整体则显得淡而疏。文字中不同的内容和粗细决定了它的视觉冲击力，特别粗的字体通常占视觉主导。如何在视觉传达过程中有效地传递信息、丰富视觉形式，对字体粗细的认识与实践将对设计者有所启发。

4. 字体的变形

字体变形的目的在于增加文字的个性特点，根据文字识别性的要求程度，变形可以是根本性的，也可以是很微妙的。变形的手段在电脑软件技术的支持下可谓五花八门、各有千秋，以下是一些较有代表性的方法：放大、缩小、压缩、拉伸、倾斜、旋转、重叠、镜反、扭曲、制造边缘效果、将文字外形嵌入设定的框中、在固有字体的基础上增加或削减文字正形或负形的面积、改变文字的形状等。

5. 字体的立体效果

通常，我们所接触的字体大多以平面的方式出现，但在许多户外的媒体上，字母或文字以立体的方式作为一种视觉景观点缀着我们的城市。当你把文字想象成一个固体，另一个空间的大门便由此打开，三维的视觉感受被带入字体设计中。电脑设计软件的普及为字体的立体效果展现提供了技术支持，如图6-35所示。

图 6-35　文字立体工艺与效果

6. 手写字体

在字体设计中，无拘无束的表现手法总能激发出无限的灵感和创意。手写方式表面上的自由性，会影响人们对字体结构、形态、大小、粗细的观察。作为一种应用字体，手写字体同样必须符合字体设计的造型法则和视觉规律，它们可以与标签或者封面的插图相结合，也可以融入字标、花形字，或者水印图案中。

我国的书法不仅是一种传统的应用方式，也是一种自由演绎字体的艺术形式。书法字体是一种书写艺术，作为印刷字体的前身，书法字体更加灵活轻松，尽管它也有自己的结构和形式。在字体设计中，书法的笔画、用笔、大小和一致性都必须考虑，将书法和媒体、材料相结合可以拓宽设计的表现力，创造更好的感染力和视觉冲击力，如图 6-36 所示。

图 6-36　手写文字

6.2.4　字体在展示陈列设计中的应用

在展示陈列设计中，字体设计最主要的功能是信息传播，要使人得到展示陈列空间内的信息，了解展示空间的主题。在展示陈列空间的标题位置，文字要醒目，吸引观众的目光，并能够简明扼要地问题说明或者把展示空间的名称传达出去。

在展示陈列空间内部，文字设计要精细，每一个字符都要认真考虑，使受众在浏览中享受设计之美。在装饰位置，文字设计要考究，适当的变形能让受众感受到展示空间的别样设计体验。在导视位置，文字设计要配合辅助图形一起出现，标明位置，指引方向，说明方向的用途，让参观者在醒目的位置一眼便能看见导视位置，并且说明文字要准确指示方向，不会对受众产生误导性。

在展示陈列设计中字体设计必须是美观的，可以起到装饰作用，因而在每个展示空间内，文字的装饰作用显得尤其重要，字形的美观可以为设计增光添彩。装饰是字体设计的重要表现方式，展示陈列设计中，字体元素的使用除了要体现信息传递的核心功能，还可以追求个性化的艺术表

现形式，以彰显展示陈列空间的独特性，如图 6-37 所示。

图 6-37 展示陈列设计中字体的设计

1. 海报字体的设计

海报设计在展示陈列设计中具有非常重要的信息传播与宣传展示作用，它是以图形、文字、色彩等视觉设计表现手段，传递商业、文化和其他方面信息的视觉传播媒介。在展示陈列中，海报对于促进信息流通、引导受众关注、活跃展示效果，以及文化信息交流等起着积极的作用。

在展示陈列中，海报的字体设计，目的是引起消费者的注意，并将有关信息的观念和商品特征以简洁的文案表现于醒目的位置。因此，海报中常用较为醒目、易于辨识的字体，如等线体等，

如图 6-38 所示。字体的设计又分为标题设计、正文设计和广告语设计。

图 6-38　海报设计中的文字设计

2. SI 字体的设计

空间形象识别系统 (space identity, SI)，是针对一个品牌的成长所进行的空间形象设计，也是展示陈列设计中包含的店铺形象设计与管理系统。

SI 系统的规范设计包含几个基本的原则：设计要与品牌的理念相吻合；充分考虑市场定位的适应性；兼顾美学、消费心理学等多维层面；要在品牌视觉识别的基础上延伸应用。

文字能够直观地传递品牌信息包含的内容，也是品牌形象的主要传播载体。因此，字体设计作为品牌形象设计的核心元素，其在 SI 设计中的作用尤为重要，具有统一品牌形象、塑造品牌个性的作用，如图 6-39 所示。

图 6-39　SI 设计中的文字设计

3. 新媒体中的字体设计

伴随着科学技术的进步，越来越多的数字与交互技术应用于展示陈列设计领域。这些三维的形象、动态的影像和丰富的色彩会不断地通过技术被组合在一起，也给展示陈列设计中的字体设计带来了新鲜感和多样性。

媒体技术的创新带动了字体设计的革新，超现实和梦幻般的字体形象被创作出来，扭曲、旋转、融合分散、集聚形成新的形式。各种辐射的、发光的字体通过时间和空间被表现出来，生动地投向观众。这些纷繁的装饰形式和效果，以令人难以置信的绚烂色彩和肌理，穿越屏幕形成记忆冲击力，既传递信息又愉悦视觉，如图6-40所示。

图6-40 交互媒体设计中的文字设计

6.3 展示陈列设计中的编排设计

编排设计是展示陈列设计的重要组成部分，也是视觉传达的重要手段。它既是一门具有相对独立性的艺术也是设计的核心能力。编排设计解决了基于视觉下的规律性结构，以及视觉整体的构建过程，它通过优秀的版面构成、布局来实现设计创意，它对文字、图形等视觉元素进行有机的整合，进行整体的安排与布局，将分散的设计元素整合成一体的视觉语汇，使设计产生最佳的效果。

优秀的空间编排设计通过视觉诱导、虚实、动态、对比等艺术手段，组合为具有各种不同作用的视觉要素，使之达到均衡、调和的效果，能够清晰、快速、完整地将信息传达给观者，同时通过设计师的个人风格和具有艺术特色的信息传达方式形成特有的视觉感染力，使观者产生感官上美的享受，如图6-41所示。

图 6-41 展示陈列设计中的编排设计

6.3.1 编排设计的发展

编排设计是设计领域最基础、最重要的设计手段之一，其发展可以追溯到人类文明的早期阶段。在几千年的发展、变迁中，随着历史文化的演变和科学技术的发展，编排设计的设计思想、设计表现方法均发生了重大的变化。

编排设计是按照一定的视觉表达内容的需要和审美规律，结合视觉设计的具体特点，运用各种视觉要素和构成要素，将文字、图形及其他视觉形象加以组合编排，进行表现的一种视觉传达设计方法。

编排设计，就是要运用创造力、想象力，以及所掌握的美学知识，将文字、图形等视觉元素组织成一个具有视觉感染力的有机整体，如图 6-42 所示。编排设计有两个重要的原则：一是文字和图形的组织在内容上具有逻辑性，也就是说文字和图形的编排必须根据内容的需要来进行，版面必须具备可读性，能够清晰地传达信息；二是文字和图形的组合必须具有视觉美感，编排设计不仅要有传达信息的功能，还要使观者在阅读的同时感受到美，并激发阅读的欲望。

图 6-42 具有视觉感染力的编排设计

6.3.2 编排设计的功能

展示陈列设计的最终效果取决于各视觉要素整合后的综合面貌，而编排设计是视觉传达的重

要手段，将各种不同的色调、肌理与形态的视觉元素组成变化丰富而高度统一的整体，它能够使设计在功能与视觉上产生更好的效果。

编排设计要以设计的主题内容为依据，将各种视觉要素进行安排和组合，协调、平衡各要素之间的关系，并将所要传递的思想、内容和情感充分地传达给观众。因此，编排设计主要具有如下两个基本功能。

1. 传达信息

通过编排设计，使作品的内容更加清晰而有条理地传达给观众，即编排设计所起到的视觉传达的作用，如图6-43所示。

图6-43 产品信息清晰的展示陈列设计

2. 产生美感

通过恰当而有艺术感染力的编排设计，使作品能够更加吸引观众、打动观众，如图6-44所示。

图6-44 编排优美的展示陈列设计

编排设计是视觉传达设计的基础，能使视觉设计最大限度地发挥传达信息的功能与作用。编排设计无处不在，大到空间环境、企业标识，小到海报、网页卡片，在这些基于视觉的应用性设计中，编排设计因它们的功能、形式等各方面的差异，也有不同的运用。

6.3.3 编排设计的空间要素

编排设计中的三维空间，是在二维空间的基础上建立近、中、远的立体的空间关系。这种空

间能够帮助观众迅速地厘清主次关系，明确主题。合理运用这种空间关系有利于在统一的前提下制造丰富的层次变化，使版面更生动多彩。

1. 空间的比例关系

比例关系，即近大远小，能够产生近、中、远的空间层次。在编排设计中，可以利用不同的层次来呈现主次关系，以增强空间的节奏感。这种空间感可以通过放大主体形象、放大标题文字、缩小次要形象等手段来实现，如图6-45所示。

图6-45　编排设计中的比例关系

2. 空间的位置关系

位置关系是指通过调整空间中各元素位置、疏密、颜色等的关系，形成空间层次。具体方法包括如下：

（1）前后叠压形成空间层次，即通过图像或文字的前后重叠排列，产生的具有强烈节奏感的三维空间；不同位置所产生的空间层次，即对不同位置区域进行分割和组合来获得的空间。

编排位置时，最佳视域为视觉中心位置，其他位置视觉关注度的高低依次为上、左、右、下。依据信息的主次关系，将重要信息安排在注目价值高的位置，其他信息与主体呈相应的配置关系，从而构成符合信息传递效率的空间层次，如图6-46所示。

图6-46　编排设计中的位置关系

(2) 疏密关系形成的空间层次，即通过文字、图形和空白间的组合来形成空间层次。疏密关系产生的空间层次富有弹性，同时也能产生紧张或舒缓的心理感受，如图6-47所示。

图6-47 编排设计中的疏密关系

(3) 颜色关系形成的空间层次，即通过图形的色调设计来实现空间层次的划分。无论是有色或是无色的设计，都可以归为黑白灰三个层次。编排设计强调色彩的调性，黑与白作为对比极色，最为单纯、强烈、醒目；灰色能概括一切中间色，柔和而协调。优秀的设计应色调明确，或对比强烈，或对比柔和，如图6-48所示。

图6-48 编排设计中的颜色关系

6.3.4 编排设计在展示陈列设计中的应用

展示陈列设计由于观看时间较短、信息集中且丰富，其设计具有空间合理、信息传达简洁明了、视觉冲击力强的特点。因此，展示陈列对于编排设计方面的要求主要是直观、快速地反映出所要传达的内容信息和主要视觉形象。尤其是在商业展示陈列中，更要特别注意信息传达的流畅和快速，主体形象要明确醒目，如图6-49所示。

图6-49 简洁直观的空间编排设计

在编排设计上，展示陈列设计常常采取均衡或对比的整体布局形式，使主图形占据主要的视觉区域，强化其呼之欲出的感觉，其余的图形、文字则根据其信息的主次关系进行组合、处理。也有创意独特的设计打破常规思路，通过将主图形置于视觉中心以外的位置来造成空间的特殊视觉效果。由于展示陈列设计的面积相对较大，在编排设计上要特别注意运用层次简化的方法对整体版面中的各种视觉要素进行整合、处理，使主题形象更加鲜明，使视觉流程更加顺畅。在展示陈列设计中，编排设计的作用不仅是信息的传达，更可以成为设计艺术的重要表现形式。编排设计要注意图形、文字、色彩、展品等元素整体组合所产生的视觉空间，运用合适的形式法则来处理各种视觉元素，如图6-50所示。

图6-50 展示陈列设计中视觉元素的整合

6.4 设计实例：桂发祥品牌展位设计

项目介绍

项目背景：桂发祥品牌以其百年老店的文化底蕴名扬海外，品牌始终坚持"秉承百年基业，追求创新卓越"的企业精神。其历年的展会设计方案中，都会突出展现企业对"津门老字号"的历史传承，以及不断升级，力求焕发独特现代风采的理念。

展位面积：长15m×宽9m，高6m，总约135m²。

展位风格：展位设计风格以中式为基础，展现形式不受任何的限制和拘束，可以是现代中式风格、简约中式风格或纯中式风格。

功能要求：基本功能中必须包括接待台、储藏间、洽谈区、产品售卖区、画面展示区、产品展示区等。

展位设计

展位中以产品展示为主，主要展示其著名产品——十八街麻花，需设有一个专门的展柜展示一个将近1.4m长的巨形麻花，用于突出品牌概念。桂发祥展品众多，多以小盒子包装为主，需多设计展柜展示产品，如图6-51所示。

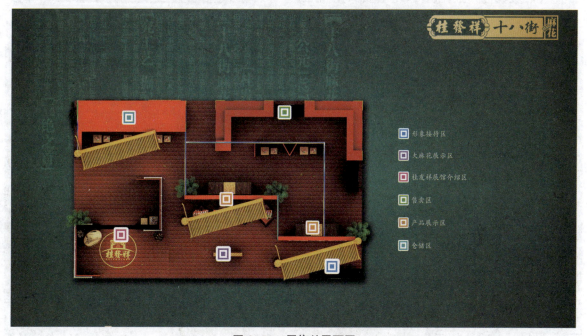

图6-51 展位总平面图

由于"百年基业"的奠定，桂发祥已被主管部门认定为"中华老字号"，这份殊荣，当之无愧。基于这样的高度，设计师在色彩的运用上就应避免粉气和浮躁，多以大红色和金黄色为主，再配以湖蓝之类的其他辅助色。品牌的展位面积并不是很大，设计师根据展示脚本内容创造性地进行了空间划分，整体风格选取了新中式的简洁风格。展位的效果图，如图6-52～图6-56所示。

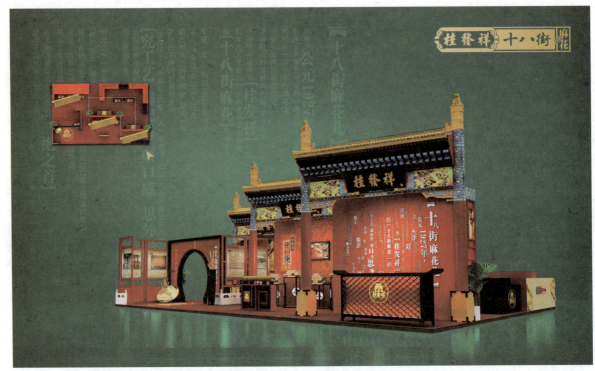

图 6-52　展位效果图 (1)

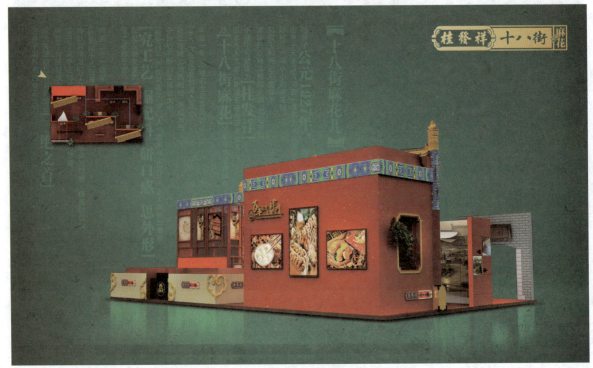

图 6-53　展位效果图 (2)

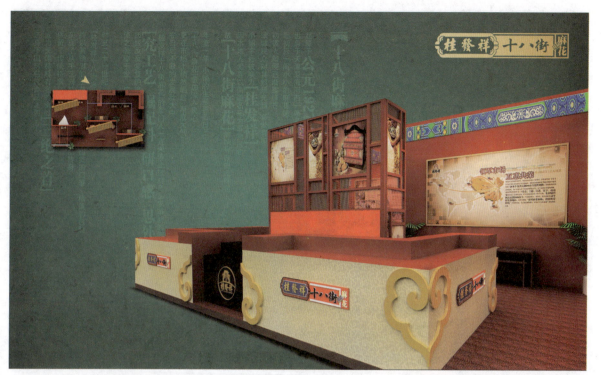

图 6-54　展位效果图 (3)

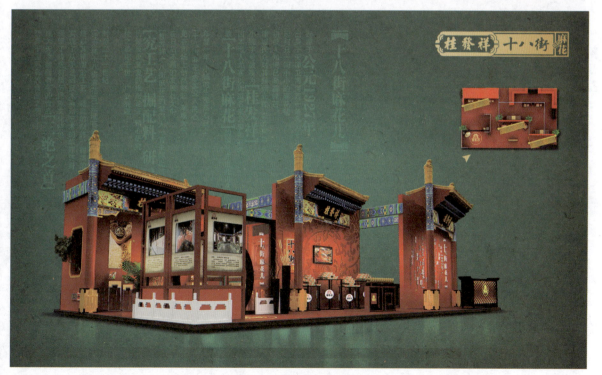

图 6-55　展位效果图 (4)

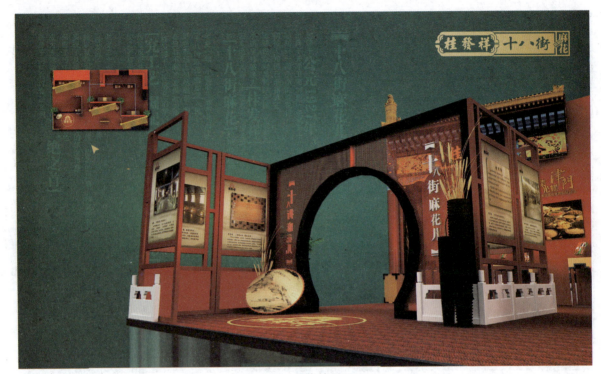

图 6-56 展位效果图 (5)

第 7 章 商业空间的展示陈列设计

本章概述：
本章重点分析了现代商业空间的展示陈列设计，及其特征与设计规律。

教学目标：
通过本章的学习，读者能够深入理解现代商业空间的展示陈列设计方法。

本章要点：
通过对现代商业空间的特征与设计规律的分析，明确具体的展示陈列设计方法。

展示与陈列的发展从第一届世界博览会到今天已经有 170 多年的历史，它以经济为依托、以科技为动力，紧密联系市场并反映时代的发展变化，一直以来长久不衰。时至今日，各类专业展会凭借其直观性、开放性、信息传达的便捷性等特点，越来越成为经济全球化不可缺少的元素，展会正迎来一个全新的高速发展时期。

近年来专业展会的发展可谓突飞猛进，展会现场成为企业商品展示陈列的比武场，大家都想在竞争中力压群雄独占市场，这就使展示陈列设计的作用显得分外重要了。随着现代建筑技术的进步，展馆面积与单层高度越来越大，支撑的立柱间距也扩大了许多，使展位的空间限制越来越小，展位的体量与完整性都得到了保证，如图 7-1 所示。

图 7-1　汽车展会中的展位设计

7.1 现代商业空间的基本特征

现代商业空间是琳琅满目的商场、超市、专卖店、饭店等环境，是实现商品交换、满足人类消费需求、体验商品经济的前沿阵地，其以形、色、声、光组成适应人类各感觉机能的综合性空间。

7.1.1 信息综合性强

过去的展会多以展示陈列实物商品为主，展会形式比较单一。近年来随着经济的发展，商业竞争日趋激烈，企业对市场的争夺已接近白热化。在这种背景下，单纯展销商品的形式显然是不够的，企业形象、商品形象的宣传变得越来越重要，这时展示陈列的内容就不再只是商品了，大量的广告信息融入展示陈列设计中，其重要性往往超过对商品的展示陈列。

现代展示陈列综合性的一个重要体现，就是企业对自身形象与品牌形象的宣传，如图7-2所示。图中的参展商把自己的品牌形象置于最突出的位置，以利于识别。

此外，在现代展示陈列设计中，信息的表现形式也是灵活自由的，充分利用了图像、视频、灯光、声音、味道等多种方式对受众进行信息的传播，如图7-3所示。

图7-2 突出品牌形象的展示设计

图7-3 品牌展示设计结合各种表现形式

7.1.2 专业化程度高

随着生产力的发展，产业分工较之以前越来越细，一个会展若想包括各门类的产品是不可能的，即使像现在国际上最大的展会——"世博会"，每届也都有一个主题。因此，现在的博览会分工越来越专业已成为一个明显的发展趋势，主办方力求在某一行业领域内做精做细，如图7-4所示。在德国，专业展览甚至已划分到每一个城市，不同的城市只举办某一类展览。

专业化程度的提高必然导致同质竞争的加剧，一次专业展会可能集中了业内大部分知名企业

的参加，就像运动员同场竞技一样。所以，企业必然会提高展示陈列设计与施工的水平，以赢得市场与消费者。

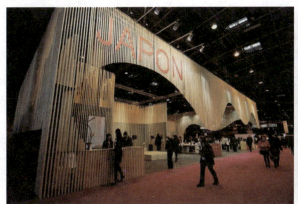

图 7-4　商业博览会

7.1.3　国际化程度高

越来越多的展会已经不满足于只把某一区域作为诉求对象，而是以开放的姿态向外界展示自身的品牌和实力，希望在经济全球化中赢得一席之地。展会的组织方希望有更多来自世界各地的参展商参加，而企业也愿意到博览会上挖掘商机，开阔视野，接受新的信息，通过展会这个平台向世界宣传产品、树立自己的企业形象，为企业未来的发展打下良好的基础。因此，展会国际化的程度越来越高，如图 7-5 所示。

图 7-5　迪拜世博会

7.1.4 功能日趋多样

展会发展至今，除了展示陈列商品、宣传形象的功能外，还增添了许多附属的功能，如信息交流与回馈、现场体验、商务活动等，这就进一步要求现代展示陈列设计要有很强的适应性。

7.2 现代商业空间的设计

现代商业空间设计要想最大限度地吸引、招揽顾客，就必须充分发挥设计者的创造才能和丰富的想象力，创造出标新立异的审美形象。与此同时，商业空间设计又必须注重审美创造的真实性，把握好整体的设计规律。

7.2.1 利用视觉形象系统

现代商业展会已不再是单纯的陈列展品，企业与品牌形象的宣传有时比商品的宣传还要重要。在这种情况下，展示陈列的视觉效果必然要与企业品牌的视觉识别系统高度统一，以利于受众识别与记忆。此外，这也是宣传品牌形象的需要。

利用视觉形象系统，具体的做法是灵活多样的，可以把标志形象立体化以塑造主体造型，利用辅助图形进行空间编排，利用企业的标准色作为展示陈列设计的主色等，还可以深层次挖掘品牌的特质，进行合理的空间表现，如图7-6所示。

图 7-6 视觉形象鲜明的品牌展示设计

图 7-6　视觉形象鲜明的品牌展示设计（续）

7.2.2　依据品牌特点构思主题

直接运用视觉形象系统展开设计虽然比较简单易行，但往往会显得过于直接，缺乏情感因素。而依据品牌的特点进行主题构思，不但能增加展示陈列的趣味性，而且能用情感因素打动观众，从而更好地传达信息。

要为展示陈列空间设定合适的主题，设计师就必须对品牌与展示陈列内容有充分的了解，然后依靠丰富的想象力与敏锐的观察力对主题进行构思，如图 7-7 所示。这一点在前文讲述展示陈列要素时已有论及，在此不赘述。

图 7-7　星球主题商业展示设计

7.2.3　展示陈列空间设计技巧

1. 强化主体造型

参展商在展会中面临的一个很重要的问题就是"如何让观众迅速识别出自己"，这在很大程度上决定了展示陈列活动的成败。展示陈列主题构思得再精巧、艺术性再高，如果主体形象不够突出，就会有淹没在众多同类展位中的危险。解决这个问题的方法就是加强主体造型的视觉效果。

强化主体造型的视觉感染力的方式很多,可以通过加强主体造型的体积与形式美感来提高它的视觉冲击力,也可以通过艺术性、趣味性的造型引发观众的好奇心;还可以通过灯光、色彩、道具等辅助手段增强视觉效果。设计师可根据品牌特点、要传达的信息等制作设计方案,如图7-8所示。

图 7-8 漫画主题的展示设计

2. 开放式空间设计

展会现场不同于商场和专卖店,一般没有严格的界限,如果参展商租赁的展位面积够大,又不靠展厅边界的话,建议采用四面敞开的设计,这样能够保持空间的开放性。开放的空间能吸引、接纳更多的观众,从而提高信息传达的效率,如图7-9所示。

图 7-9 开放式展示设计

3. 强调形式美感

在展示陈列设计过程中，很多情况下设计师都要依靠形式美感来提升展示陈列的品位。例如，一些比较抽象的主题，或一些以信息交流为主的展示陈列，都要借助形式来完成设计。

展示陈列设计是以传达信息为目的的，其作用就是将大量的平面信息转化为在三维空间中的立体展示。因此，展示陈列设计中会借鉴平面设计的形式法则与版式编排，也会借鉴建筑艺术的形式感，如图7-10、图7-11所示。

图7-10 直线造型的展示设计

图7-11 曲线造型的展示设计

7.2.4 新材料与新技术的应用

新型材料与施工工艺的改进，使得展示陈列设计师能逐步打破技术的限制，自由发挥其想象力，使空间与造型更加艺术化。为了达到理想的展示陈列效果，吸引观众的注意，参展商对新材料、新技术的应用也是很重视的。

近年来一些其他行业的材料被独具匠心地应用到展示陈列设计中，丰富了展示陈列设计的表现手段。例如，从建筑领域引进的膜结构的应用，改变了展示陈列设计的造型方法，过去许多不能用木结构实现或实现起来成本过高的造型，现在都能用膜结构轻松完成。新的光电技术与照明技术的应用，极大地改变了展示陈列的视觉效果，营造出比以往更绚丽、更富舞台效果的空间，如图7-12所示。

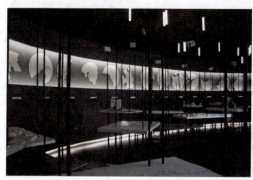 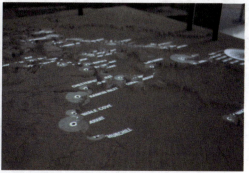

图7-12 结合光电技术的展示设计

近年来不断发展的多媒体互动技术，使观众的参观习惯产生了相当大的改变。这种技术也被越来越多的参展商、设计师所重视，相信在不远的将来它将带给展示陈列更多的可能性。

7.3 设计实例：铁三角品牌展位设计

项目介绍

项目背景：铁三角（Audio-technica）是世界知名的音响器材生产商之一，公司最初专注于留声机唱头的研发，时至今日已开发生产出一系列高性能的话筒、耳机等商用电子产品，提供给专业人士和广大群众使用。

展位面积：长15m×宽15m，高7m，总约225m²。

展示内容：此次展位设计，着重围绕公司开发的高性能话筒、蓝牙耳机、无线系统等新产品为内容，面向专业人士和消费群众进行新品推广展示陈列设计。

技术手段：展馆内大量采用平面立体化的设计手法和科技手段，将多媒体、音响体验设备等现代技术融入多项展示环节。

展位设计

品牌的展位面积并不是很大，设计师根据展示脚本内容创造性地进行了空间划分，在展位入口处预留了较大的形象展示面积，利用通透的玻璃幕墙直观地展示品牌形象与商品，如图7-13所示。

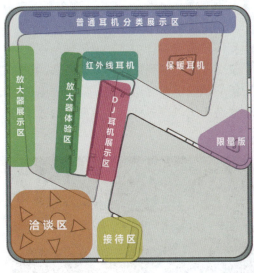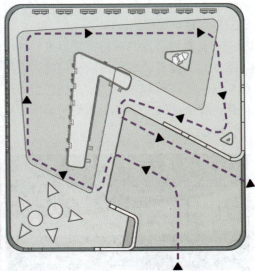

图7-13 平面规划图

展位的整体设计风格简洁时尚，其方中带圆的立体形态和细节变化呈现出很强的科技感和时代感，空间整体设计风格与陈列商品协调一致，如图7-14、7-15所示。

第 7 章　商业空间的展示陈列设计

图 7-14　展位正面设计风格

图 7-15　展位侧面设计风格

主形象展示墙以数字屏幕的方式呈现，通过动态的视听方式强化品牌的核心视觉形象，如图 7-16 所示。

图 7-16　主形象展示墙

内部空间依据不同的产品类型进行设计划分，具体展示陈列形式则紧紧围绕产品的使用功能展开。如图 7-17 所示，此部分空间为试听区，在设计上采取阵列式的展壁排列方式，目的是让参

观者预留出互不干扰的视听空间。如图 7-18 所示，此部分为蓝牙耳机展示区，在设计上运用抽象化的蓝牙光波图形作为装饰元素，凸显产品功能。

图 7-17　试听区

图 7-18　蓝牙耳机展示区

如图 7-19 所示，此部分为限定款产品展示区，在空间设计上先将产品展示区域进行了独立处理，将其设置于紧邻入口处，便于向参观者展示产品。同时，利用文字图形的编排和射灯的集中照明，强化了产品的展示效果。

图 7-19　限定款产品展示区

第8章 展示陈列设计制图与模型表现

本章概述：
　　本章结合实践案例，介绍展示陈列设计的制图标准和模型制作方法。

教学目标：
　　通过本章的学习，理解展示陈列整体设计方案后续的制图规范和工程要求，体会展示陈列设计的系统性与科学性。

本章要点：
　　通过具体技术内容的分析与讲解，理解展示陈列设计后期的制图规范与模型制作要求。

　　展示陈列设计的制图与模型制作，是设计人员与工程人员深化设计制作与施工的图样与数据依据。工程人员根据制图图样与模型进行制作施工，制图与模型表达得是否准确清晰与施工的质量及达到的最终效果有直接的关系。

8.1　展示陈列设计制图

　　展示陈列设计需要绘制的图一般包括平面图、立面图、详图、效果图等。按照规定，空间设计图图样主要包括5种规格：A0 图（841×1189mm）、A1 图（594×891mm）、A2 图（420×594mm）、A3 图（298×420mm）、A4 图（210×298mm）。特殊情况下，图样可按比例加长或加宽。

8.1.1　平面图

　　平面图是假设一个水平剖切平面，将空间沿水平方向剖切后去掉以上部分，人眼自上而下看去而画出的水平投影图像。平面图主要表达了建筑物和展示陈列空间的平面形状大小及相关要素的相对位置关系。展示陈列设计制图的中心是平面图的绘制，它详细展现了展示陈列空间的整体布置，是后序各项工作的重要依据。

平面图的剖切位置，通用配件等的位置，以及编号、尺寸标注等，如图 8-1 所示。

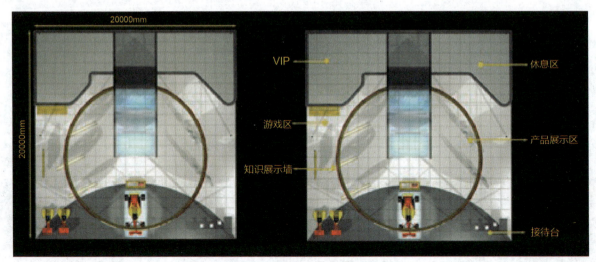

图 8-1　展示陈列设计平面图

1. 平面图的基本内容

（1）划分区域：各展区、展馆方位，参展单位的展区及展位的组成部分；序馆、分展馆、礼品部、演示区、服务区、洽谈区等的分布。

（2）展示空间调整：展示陈列物所占空间，可根据展示陈列物的体积大小、重要程度，对陈列区所占空间的大小进行相应调整。

（3）陈列位置设计：展示陈列物安放的位置及尺寸关系，由展示陈列物的性质所决定，可采用中心空间、立体空间等不同的陈列方式。

2. 平面图表示法

（1）采用比例：室外展示陈列空间一般为 1：500、1：1000、1：2000 等；室内展示陈列空间一般为 1：50、1：30、1：100、1：200 等。

（2）采用线型：建筑物可见轮廓线用粗实线表示；展示陈列区域划分用中实线表示；展品用细实线表示。

8.1.2　立面图

立面图是用假想的立面对展示陈列空间某个方向剖切后，人眼向水平方向看去而画出的正投影。立面图能直观地反映建筑物，展示陈列道具、展品造型等的外观形象，还能反映它们之间竖向的空间关系，以及一些嵌入项目的具体位置及空间关系，如图 8-2、图 8-3 所示。

图 8-2　展示陈列设计立面图 (1)

图 8-3　展示陈列设计立面图 (2)

1. 立面图的基本内容

(1) 表示展示陈列区结构与建筑结构的连接方式、方法及相关尺寸。
(2) 展示陈列摊位、道具的立面式样及高度和宽度尺寸，主要的结构造型尺寸。
(3) 展品高、宽的尺寸及与环境立面的关系。
(4) 绿化、组景设置的位置及尺寸，以及高低错落。

2. 立面图表示法

(1) 采用比例：立面图的比例通常为 1∶100、1∶200 等。
(2) 采用线型：建筑物可见轮廓线用粗实线表示；展示陈列摊拉、道具轮廓线用中实线表示；展品用细实线表示。

8.1.3　详图

详图是指某部位的详细图样，用放大的比例画出那些在其他图中难以表达清楚的部位。详图既可以是某部位的放大图，又可以是某部位节点的构造。展示陈列设计详图是补充平面图、立面图的具体图解手段，各细部详图的设计是整个设计过程中的重要组成部分，是完善施工质量的重要依据，如图 8-4 所示。

图 8-4　展示陈列设计局部详图

1. 详图的基本要求

(1) 图形详,图示的形象要真实正确。

(2) 数据详,凡表达尺寸的标注,如规格尺寸、轴线及索引符号等,都必须准确无误。

(3) 文字详,凡是不能以图示表达,需要用文字表达的内容应尽可能完善、简明。

2. 详图的基本内容

(1) 表明各构造的连接方法及相互对应的位置关系,以及详细的尺寸数据。

(2) 表明节点所用材料与规格,以及施工要求与制作方法的文字说明。

此外,展示陈列设计制图还应包括参观动线图、展具设计制作图、框架设计图、版面设计图等,所有这些内容在展示陈列设计中都是不可缺少的部分,应全面、完善地进行表达。

8.1.4 效果图

效果图的表现离不开运用透视原理,绘制展示陈列设计效果图,应根据透视原理表现出空间准确的透视关系。透视的种类与成图方法较多,在展示陈列设计中应注意平行透视、成角透视、轴侧图、俯视图的画法,在此基础上再运用一定的表现技术进行设计效果的绘制。

1. 效果图技法

展示陈列设计效果图的绘制,通常采用计算机辅助设计。计算机辅助设计是设计师将输入的各种有关造型、色彩、材质、灯光、视角等方面的信息语言,转化成数据,通过计算机精确的计算,准确地把空间关系、质感、光感等真实地表达出来,如图8-5、图8-6所示。

图8-5 展位设计效果图

图8-6 展示陈列设计效果图

计算机辅助设计包括建模、贴图渲染和打印三个阶段。

建模是在计算机中建立三维立体的模型数据库,在计算机辅助设计系统内建立起来的三维展示陈列效果模型,可以很方便地根据设计师的意图,对设计主体的功能要求、环境影响、艺术风格等相关要素进行分析、推敲、修改、增删,最终获得比较理想的展示陈列空间效果。贴图渲染是根据设计要求,将存入计算机软件材料数据库中的相关材质,贴附于模型线框图上进行渲染的过程。操作完成后,利用输出设备打印出模型设计图。

2. 效果图制作步骤

(1) 了解设计创意,熟悉平面图、立面图的主要内容。
(2) 绘制展示陈列环境的透视草图,画出正确的透视关系。
(3) 用线描绘出展示陈列空间的预想形态。
(4) 确定适合的光、色效果,创造个性化的艺术风格。
(5) 选择合理的表现手法,正确表达出预想的效果,绘制出效果图。

8.2 模型制作

展示陈列设计仅凭借平面图、立面图、剖平面和效果图很难全面地展现设计"物"的未来形象,只有以模型表现的立体方式才能充分直观地展现整体的设计创意,如图8-7所示。

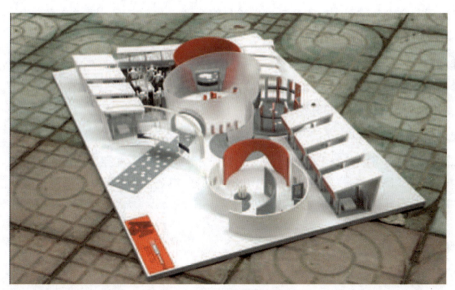

图8-7 展示陈列设计模型

模型作为设计理念的具体表现形式,越来越受到设计师们的重视。模型已成为设计领域中一个重要的表现环节,从概念性的工作模型,到方案实施模型,都具备了直观鉴赏和评价的特质,并贯穿于设计的全过程。

模型不仅表现即将创造的物体的形态、结构、材料、色彩、质感和基本的工艺要求,同时也表现物体在时空环境与空间中的状态,使平面图样无法直观反映的状态达到真实的显现,使其错综复杂的设计问题能得到恰当的解决。它为设计师和展览方节省了时间,有利于双方审核、评价、定案、实施,避免和减少了经济损失,更能全面展现设计师的创造性才能。

模型的实施是将平面设计转化为立体表现的有序过程,这个过程反映了设计师与模型师的素质,反映了他们对材料科学和工艺知识的了解及掌握程度,同时也反映了他们对制作、加工手段的熟练程度和技术水平。

 8.2.1 展示陈列模型的种类

1. 初步模型

模型是按照设计图样来制作的，设计图样应反映设计任务的要求（如面积、功能、高度、形式和风格等问题），设计者根据基本要求构思出初步的结构草图，草图可以是平面图，也可以是立面图。以此为基础，横向或纵向发展，形成展示陈列的空间立体形式。

初步模型是设计者的第一个作品，有时也可能是即兴创作。根据这个模型可做出草图，随着模型的进一步修改还需将图样继续完善。初步模型制作简单，常常不受比例限制，配景极少，可随时修改。

2. 标准模型

在初步模型根据修改方案完善后，即成为标准模型，它较前述模型对展示陈列空间有更细致的刻画，亦称为表现模型。

标准模型在整个设计过程中处于初步模型和最终模型之间，作用一般是方案讨论（参与竞标、竞赛）和报送审批等。也可能由于模型符合各方要求，而直接成为最终展示陈列模型。

3. 最终模型

以标准模型为基础，按照各方意见综合修改制作而成的最终模型为展示陈列模型。它是一个完美的、小比例的展示陈列空间的复制品。

4. 特种模型

展示陈列特种模型可以在竣工前根据施工图制作，也可以在工程完工后按实际建筑物去制作。这种模型对于展位实际的材质、装饰、形式和外貌都要准确无误地表达出来，精度和深度比标准模型都要更进一步，主要用于教学或陈列。

 8.2.2 展示陈列模型制作流程

1. 确定模型方案

在确定了展示陈列空间的基本样式后，整理图样，根据此前设计的平面图、立面图、效果图，结合具体的模型要求，制定模型制作方案。

2. 制作模型底台

根据平面布置图及其整体的比例，制作模型的基础底台。通常底台会做成台球桌的形状，如果是大型的沙盘，要制作几个小台子，然后拼合到一起。

3. 展示陈列要素加工

根据施工图，按照比例设计出展壁、地面、顶面等结构，并对应空间构成分解为不同的板块，按施工的要求细化出各结构部分的纹理与细节。将这些要求设置成参数输入机械或激光雕刻机，在选定的材料上雕刻出各个板块，送到制作部门制作。

4. 展示陈列模型搭建

将制作完成的各个板块,根据设计图与说明文字进行黏合,完成展示陈列模型整体造型的搭建。

5. 辅助元素制作

完成模型整体结构的搭建后,可对其进行精细化打磨,以突出展示陈列空间内外部的设计效果,逐步完成灯光系统与视觉元素的安装。

8.3 设计实例:粒子宇宙主题展厅设计

项目介绍

项目背景:欧洲粒子物理研究所策划的粒子宇宙展览,主题是展示天体粒子,以及与宇宙相关的科学知识。

展示内容:参观者在展厅可以体验一个无限的宇宙。

技术手段:展馆内大量采用球体化的设计手法,将数字影像与交互设备等现代技术融入多项展示环节。

展厅设计

展厅整体采用球体作为设计元素,打造虚拟的宇宙空间,如图 8-8 所示。

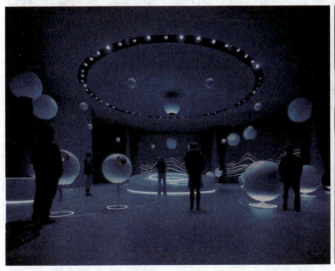

图 8-8 球体形态展示设计

展厅没有采用等离子屏幕或触摸终端,而是运用数字投影技术强化沉浸式观展体验,令参观者像是在太空中遨游,如图 8-9 所示。

图 8-9　数字终端展示设计

除了球形设计外，展厅整体表面统一的白色和每个显示器底部旋转的光圈是连接的设计语言。设计师在球体下面设计了浅色的阴影，使展品仿佛被托举起来，并且自由地漂浮在房间中，如图 8-10 所示。

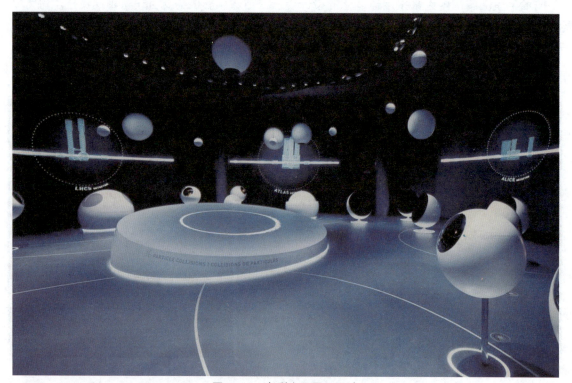

图 8-10　色彩光圈展示设计

展厅利用数字灯光与交互式投影，营造出绚丽多彩的宇宙风貌，打造出极富视觉冲击力的展示空间，如图 8-11 所示。

第 8 章　展示陈列设计制图与模型表现

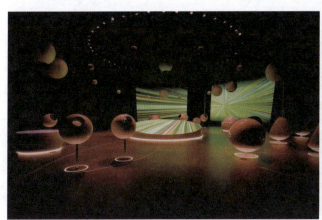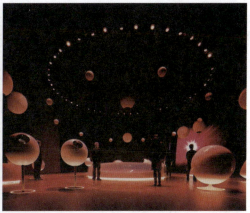

图 8-11　灯光投影展示设计

143